下一個地鐵站出口，曾有人在等我嗎？

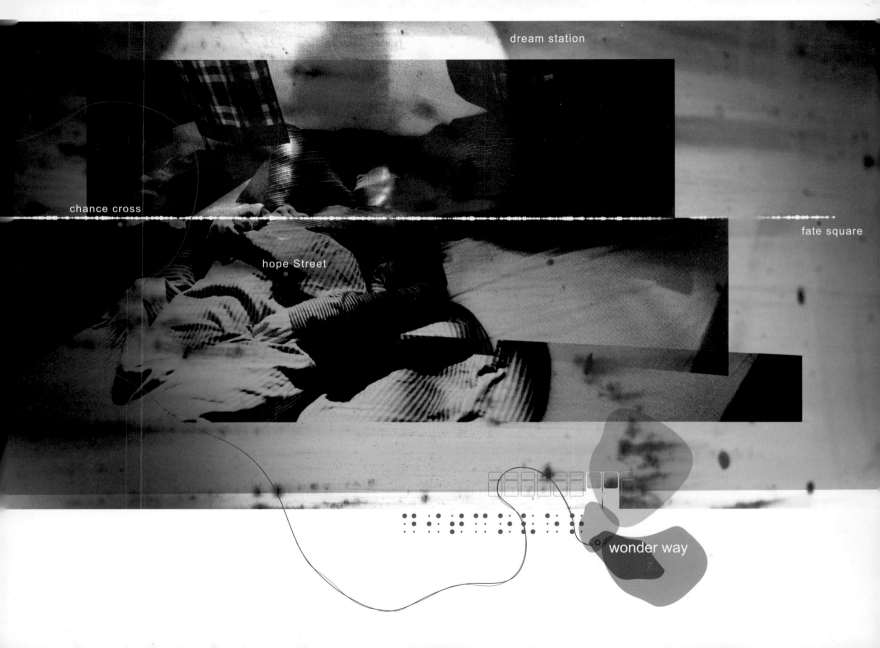

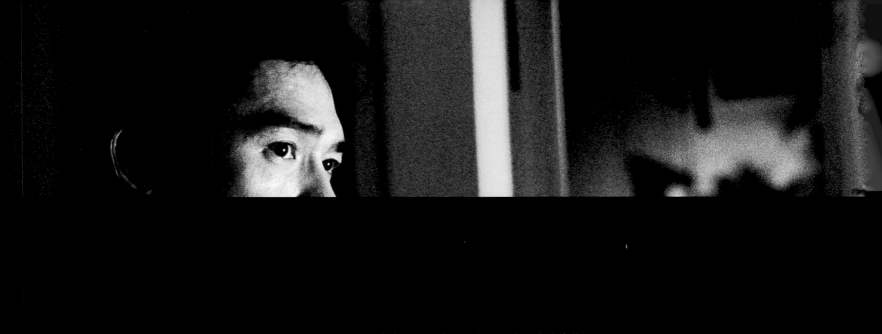

熟悉的一切消失之後，才知道自己什麼也沒看清楚……

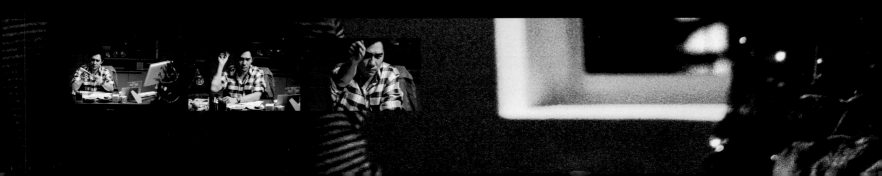

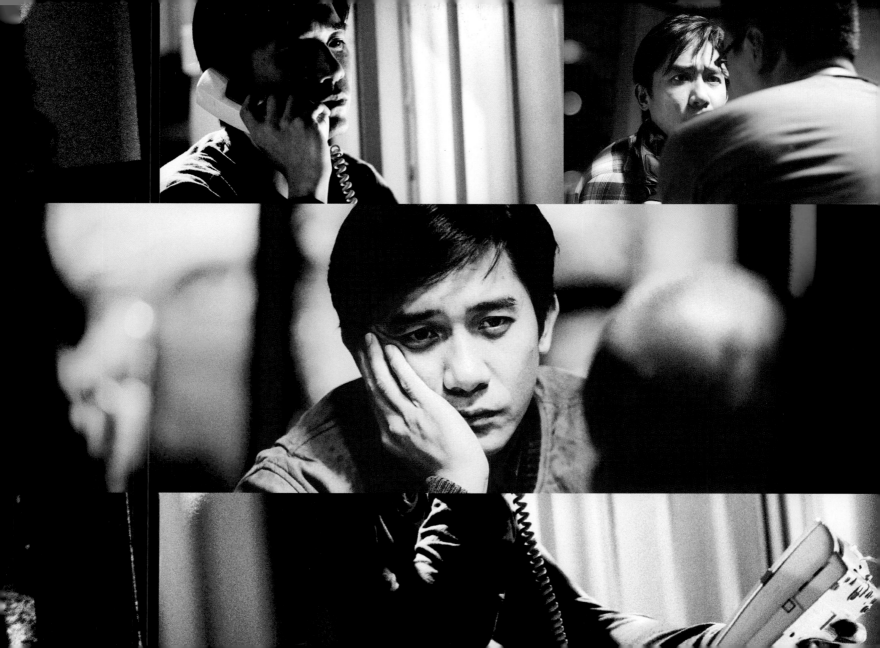

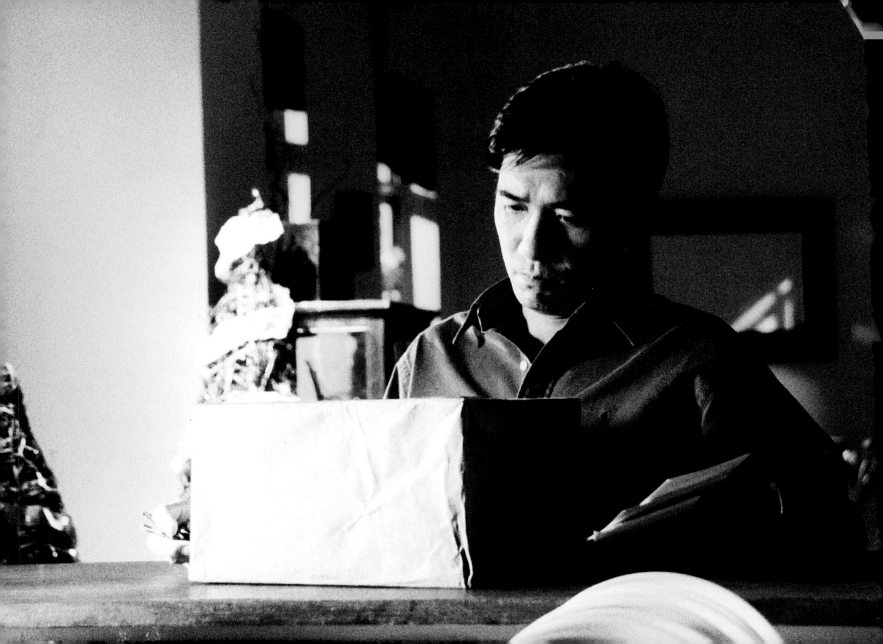

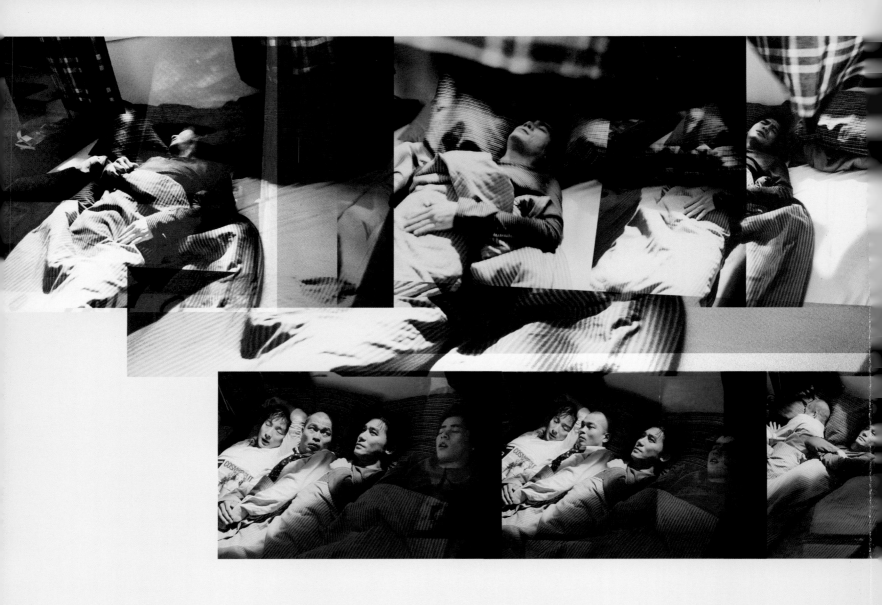

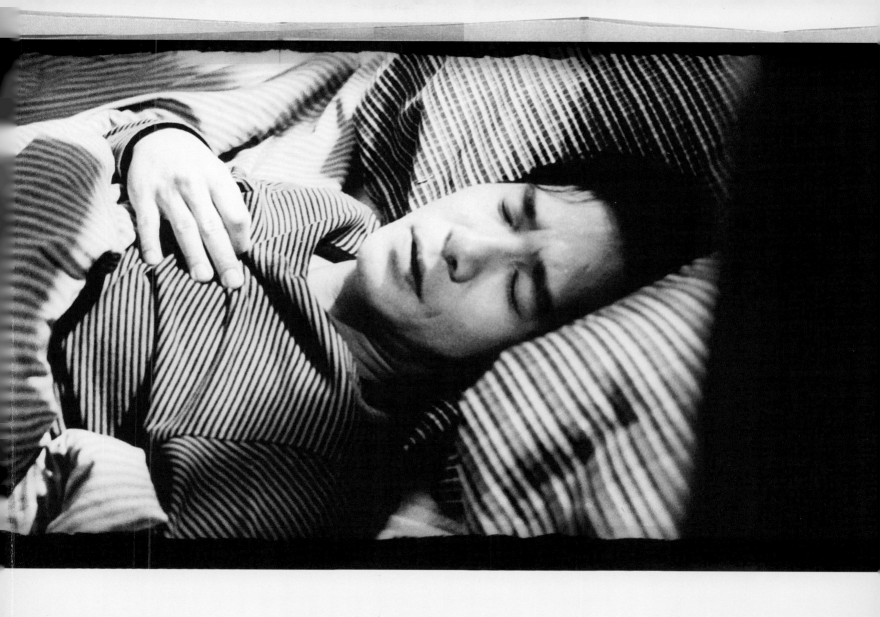

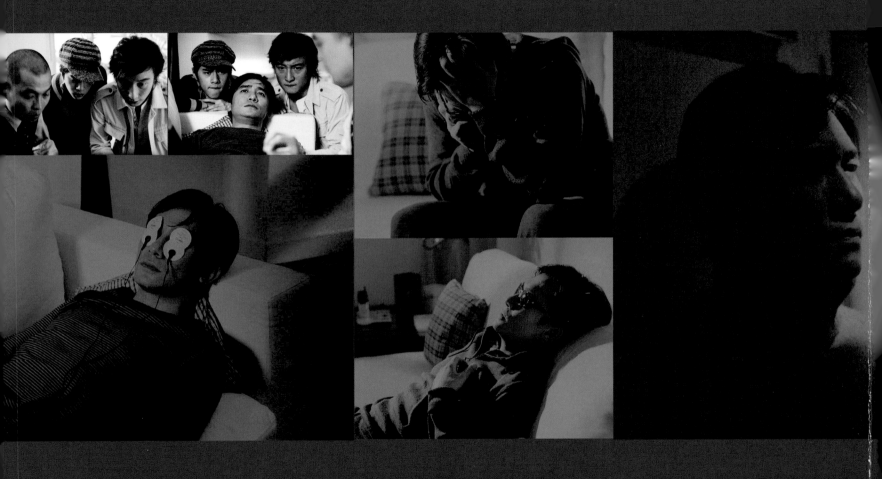

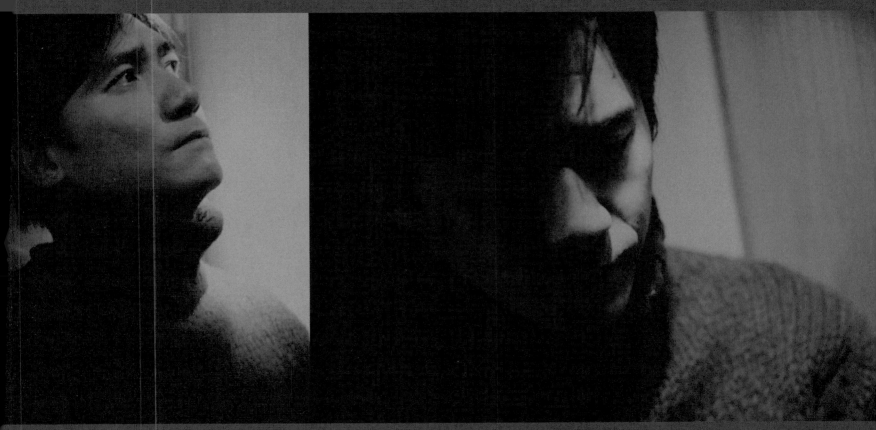

記不起她的臉，忘了街道的顏色

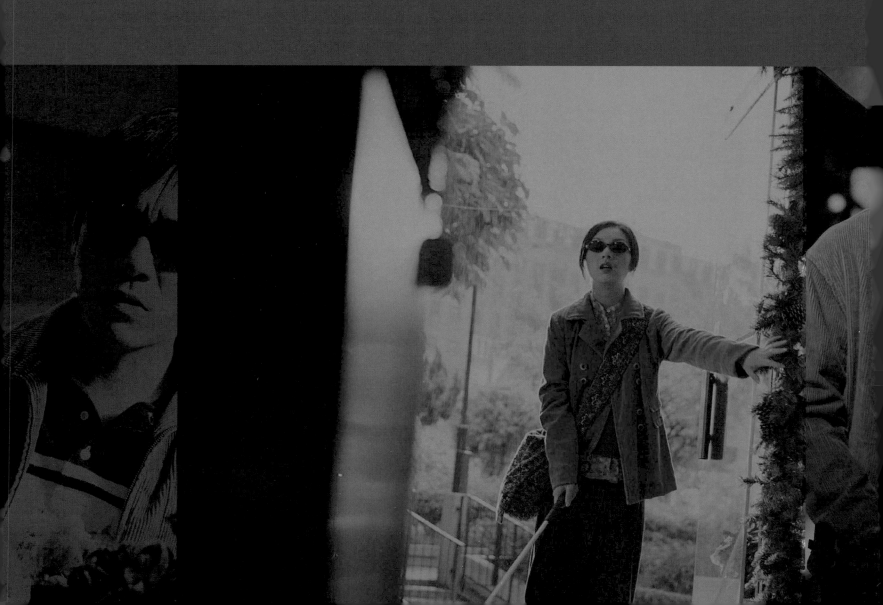

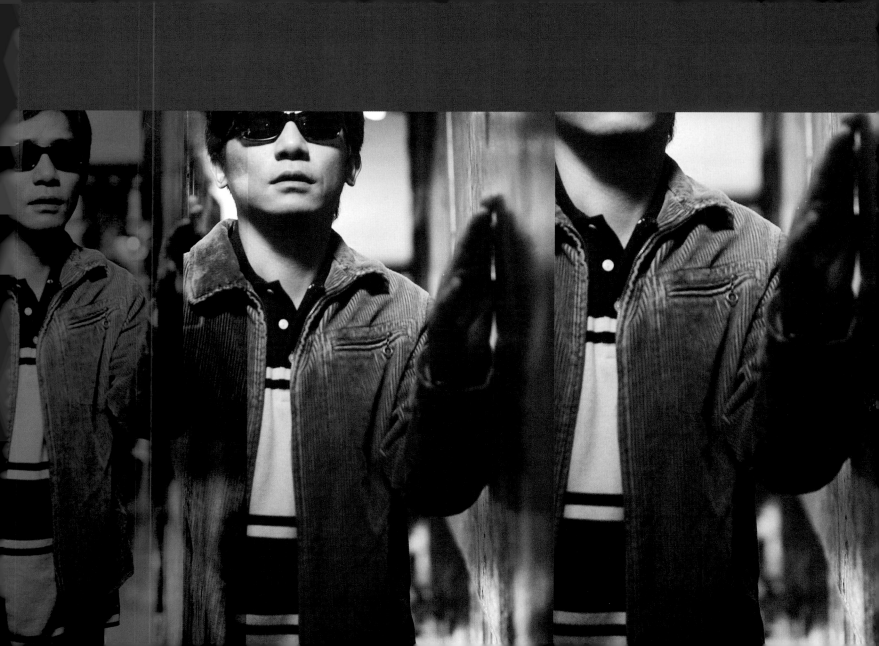

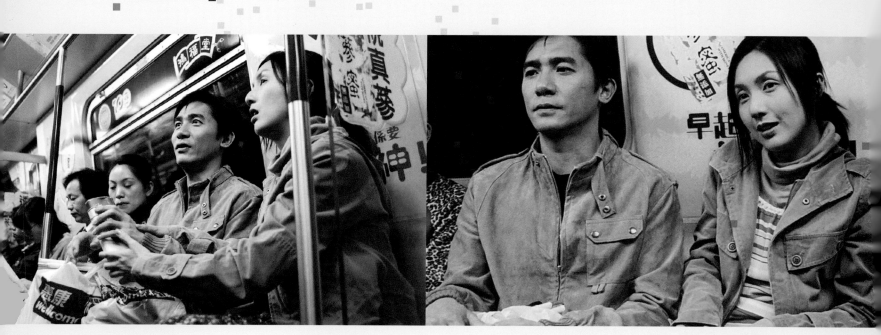

如果可以重新凝視這個世界，

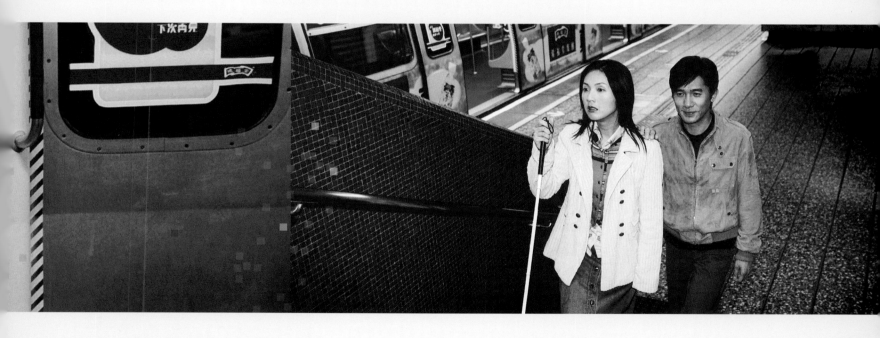

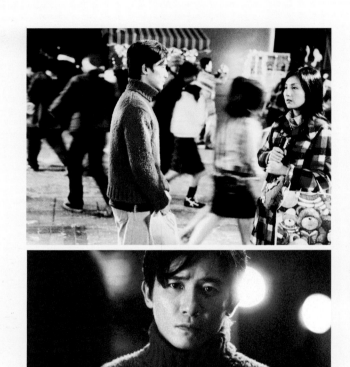

我想在地下鐵的出口等她。

許多乘客擠滿了車廂，車門關上了夫。

我在擁擠的車廂裡，迷失了方向。

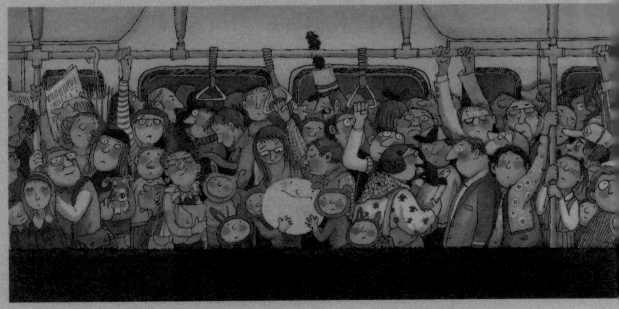

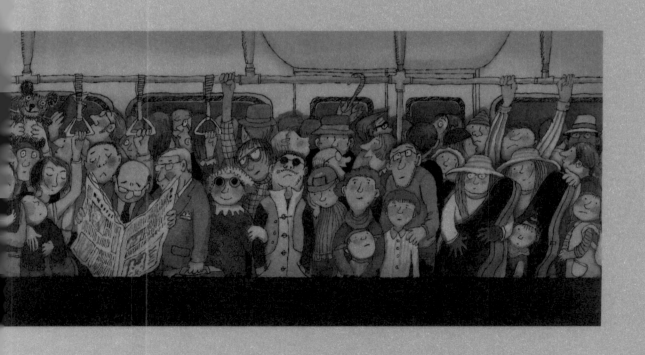

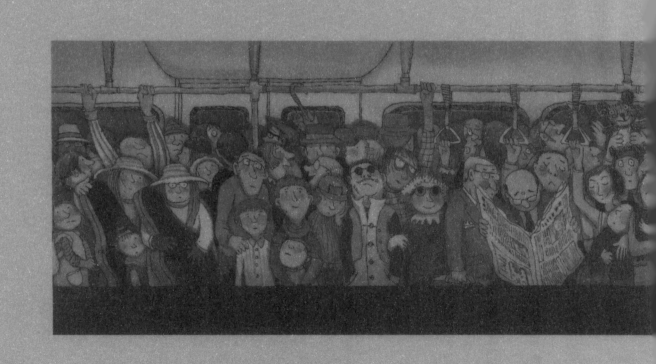

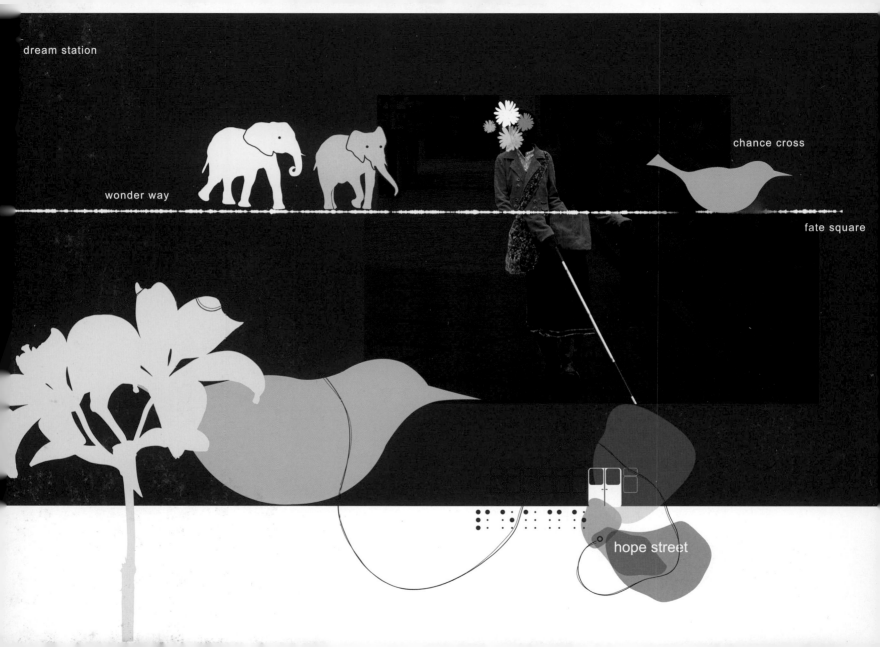

dream station

wonder way

chance cross

fate square

hope street

如果所有地下鐵都連成一個世界，是不是可以帶我到任何想去的地方？

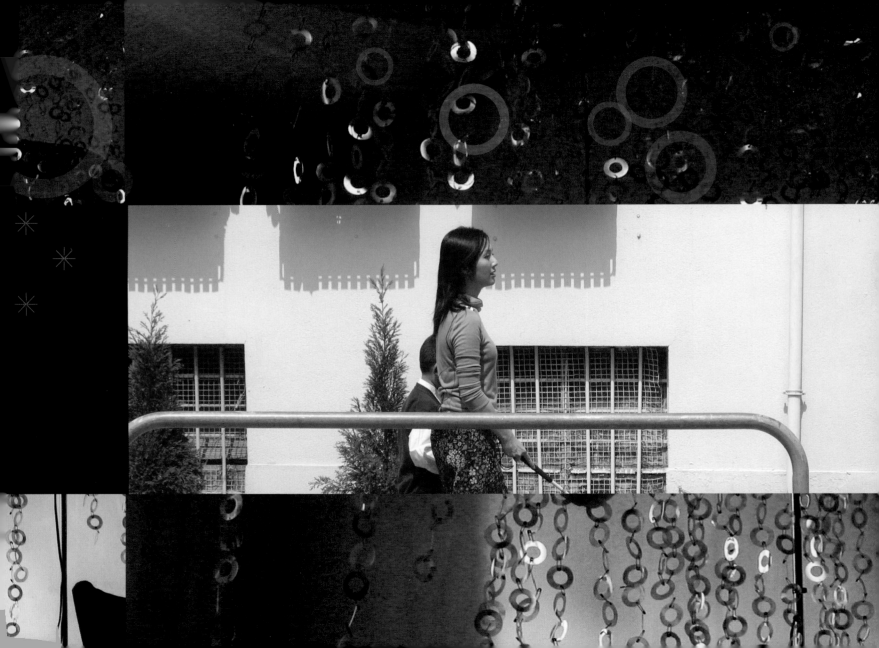

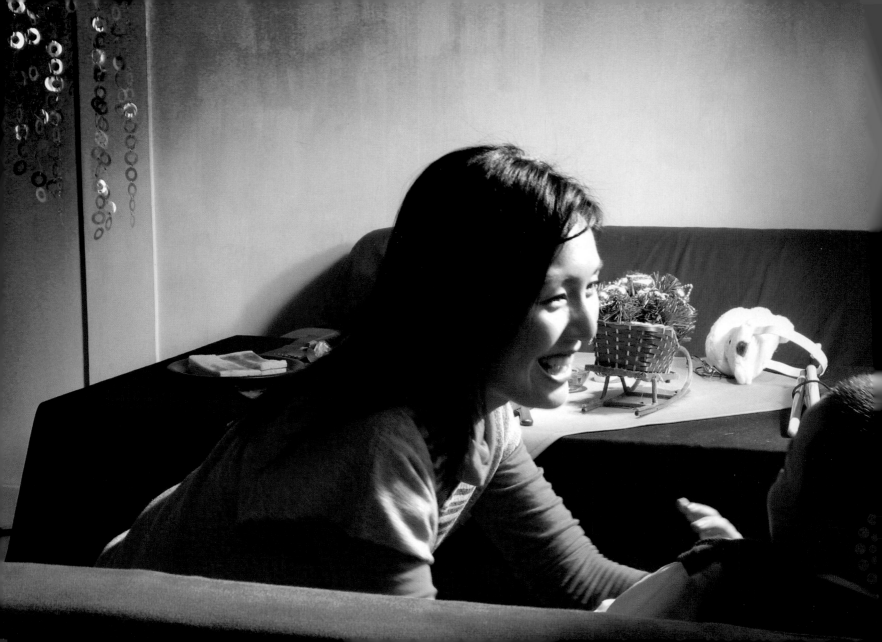

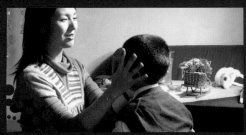

我知道陽光的溫度，我懂你的笑聲。

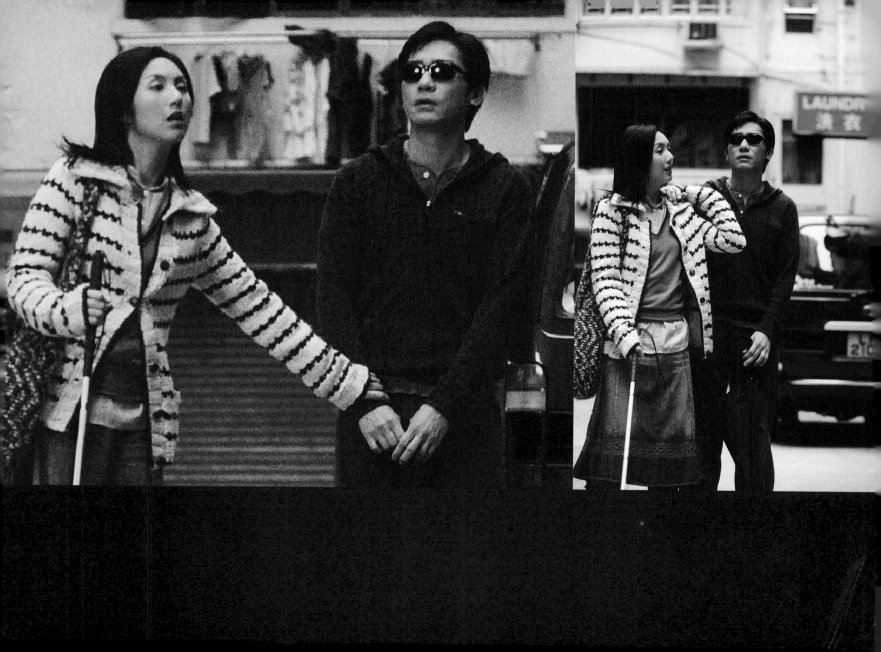

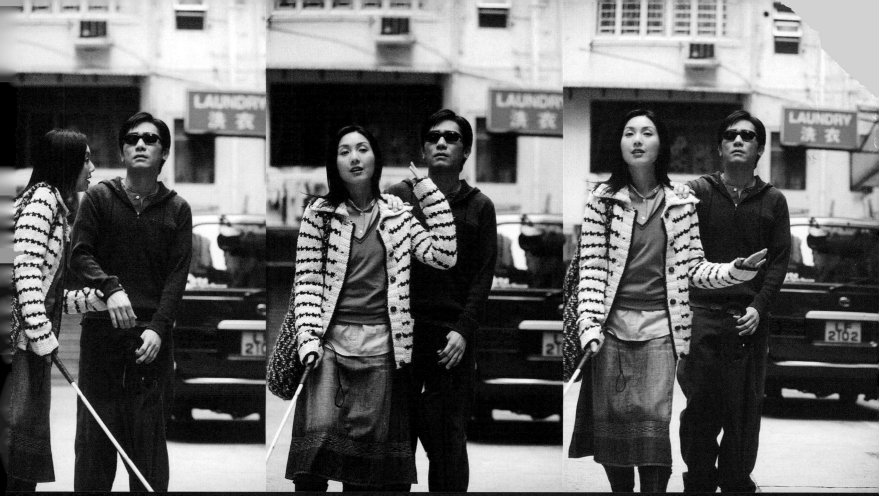

跟著我，我會帶你傾聽風的低語，感受秋葉掉落身上的輕顫。

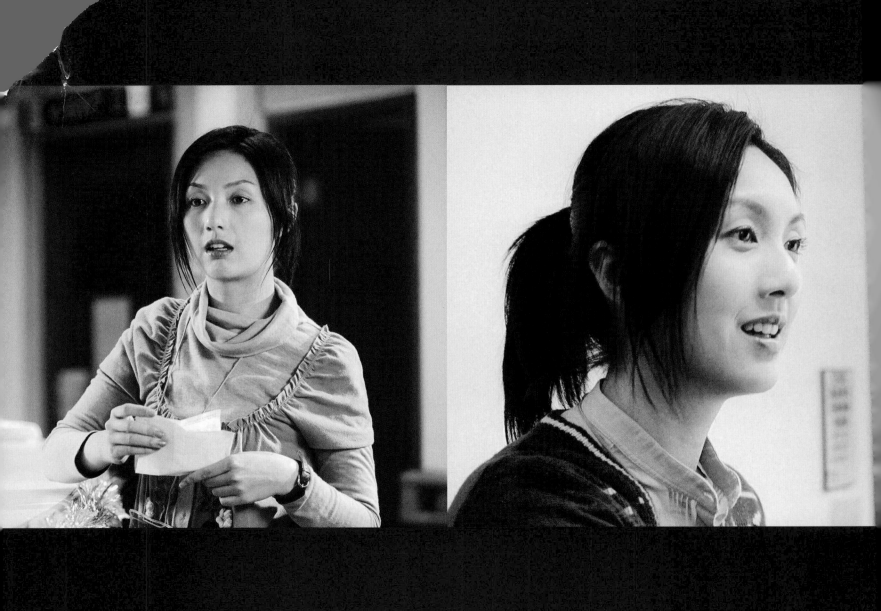

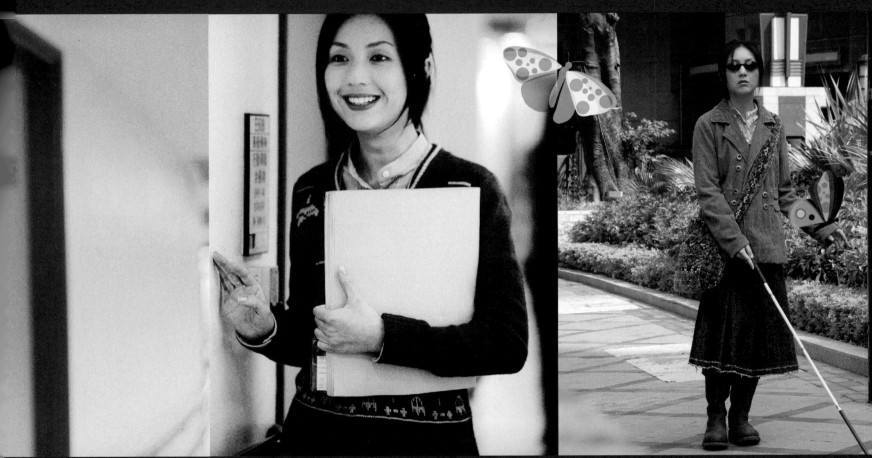

在夢想的世界找一個位置，

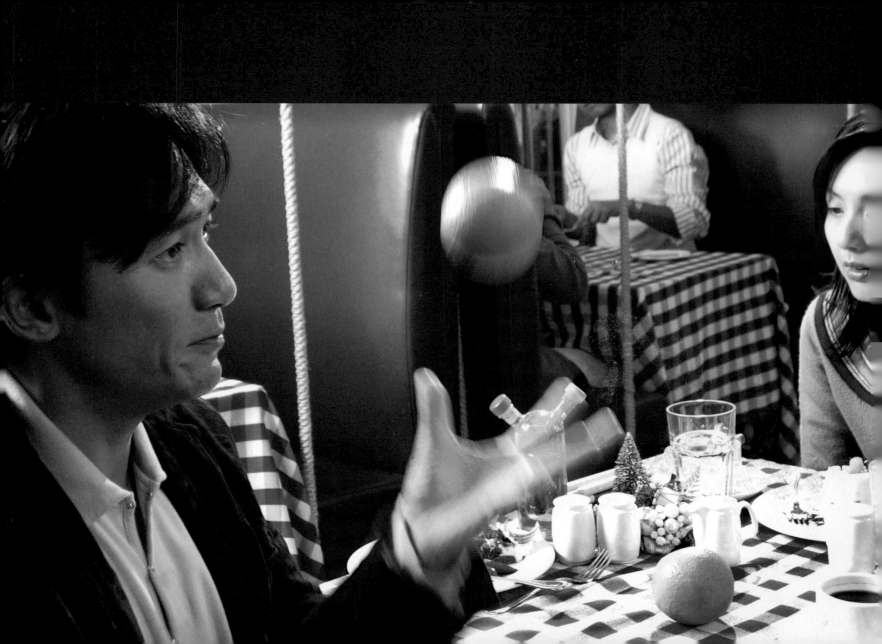

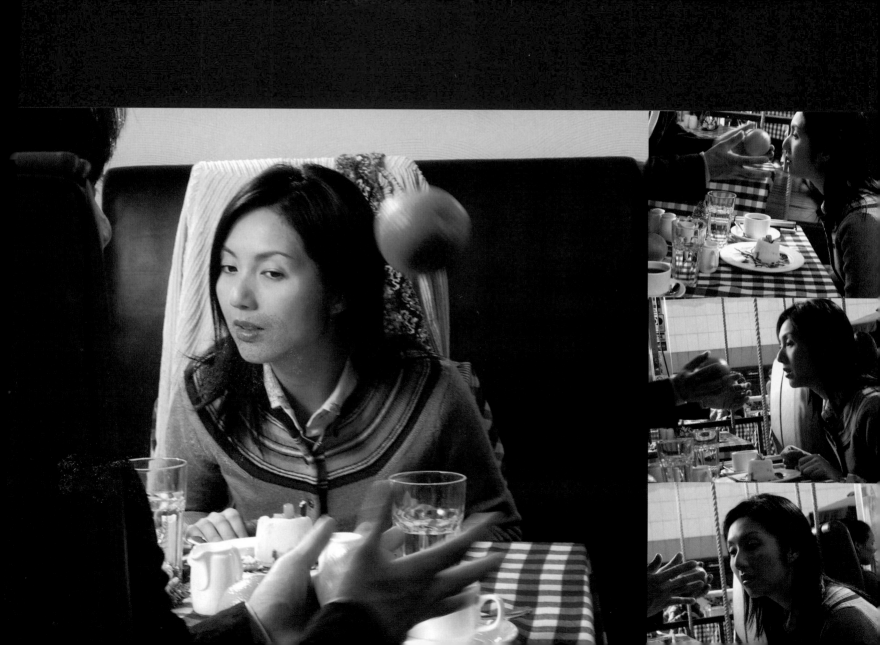

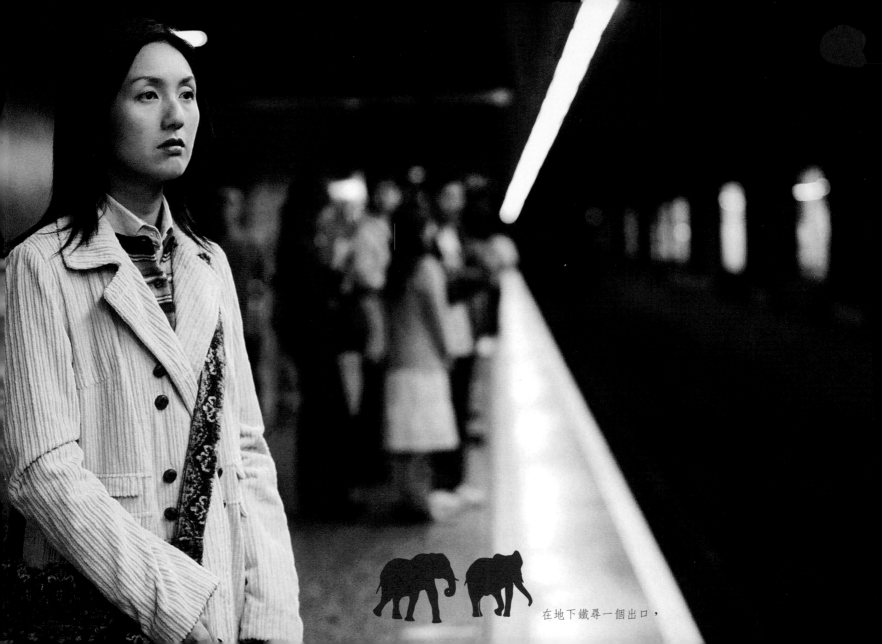

在地下鐵尋一個出口，

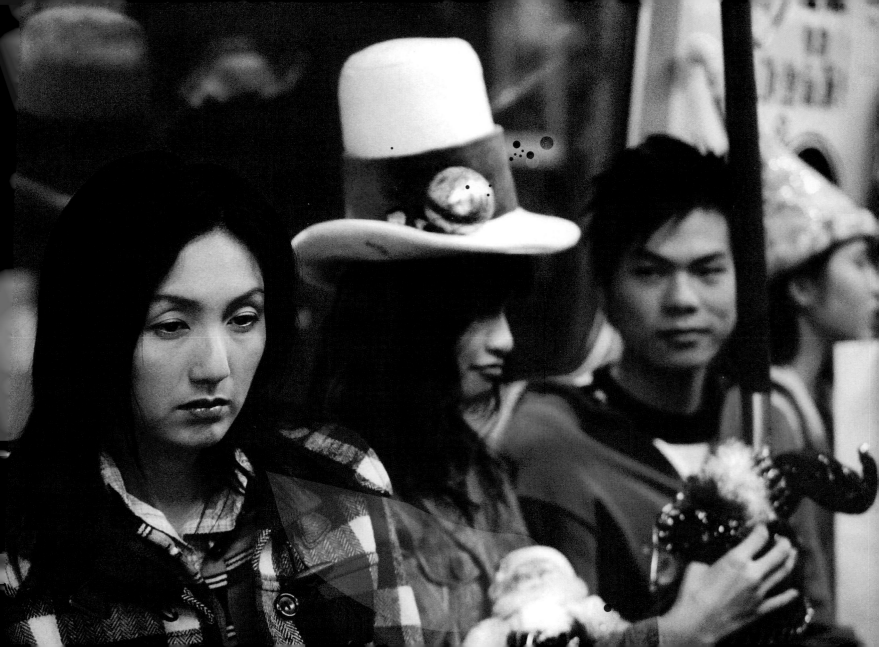

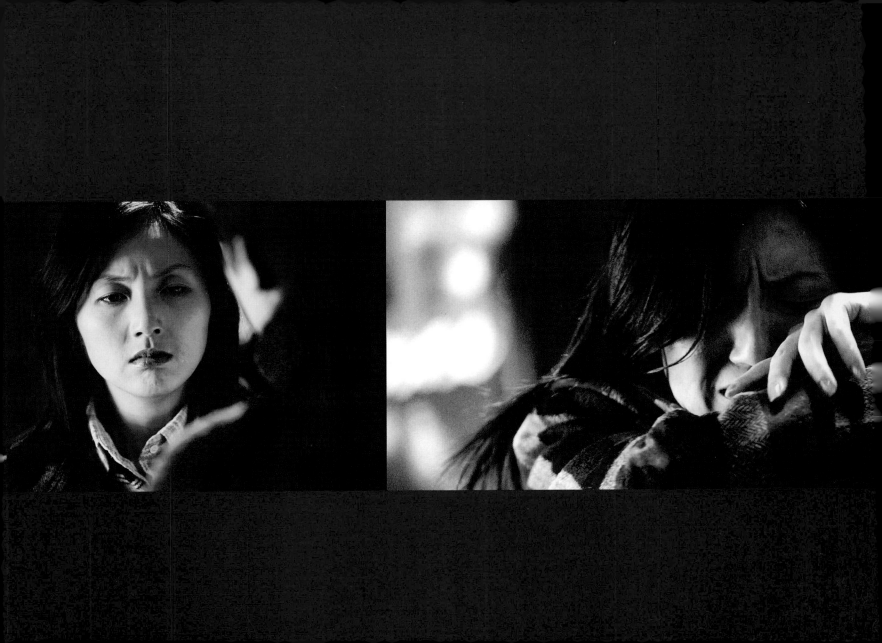

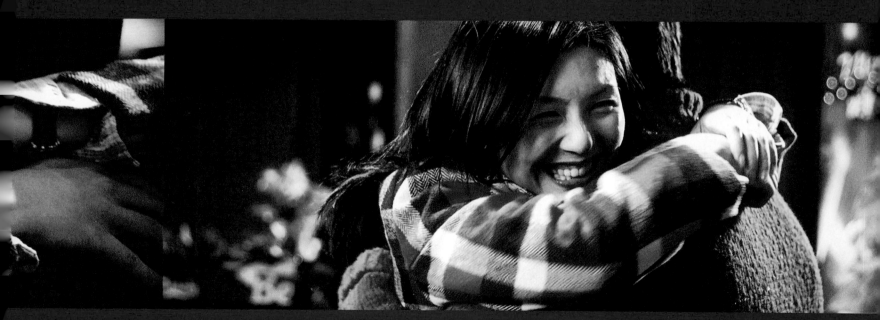

如果有一天我們失散了，

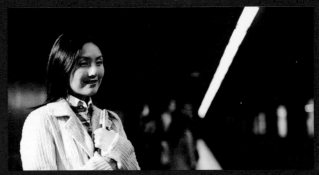

你知道，總是可以在那裡，等到我。

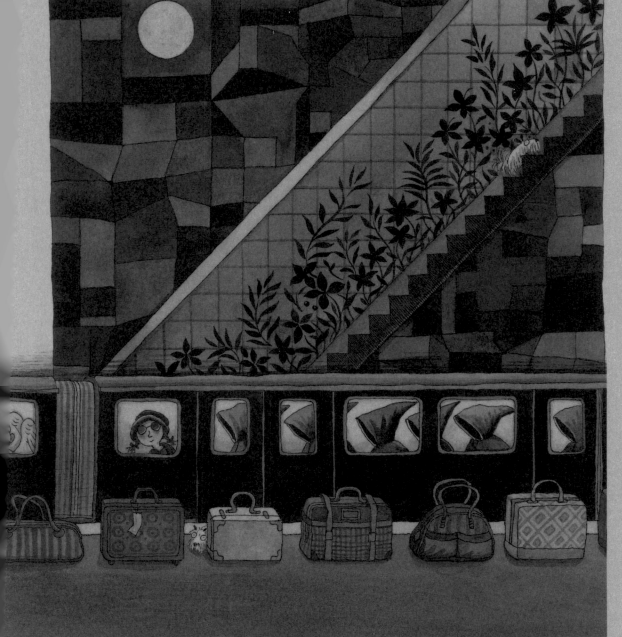

這一站是終點？還是另一個起點？

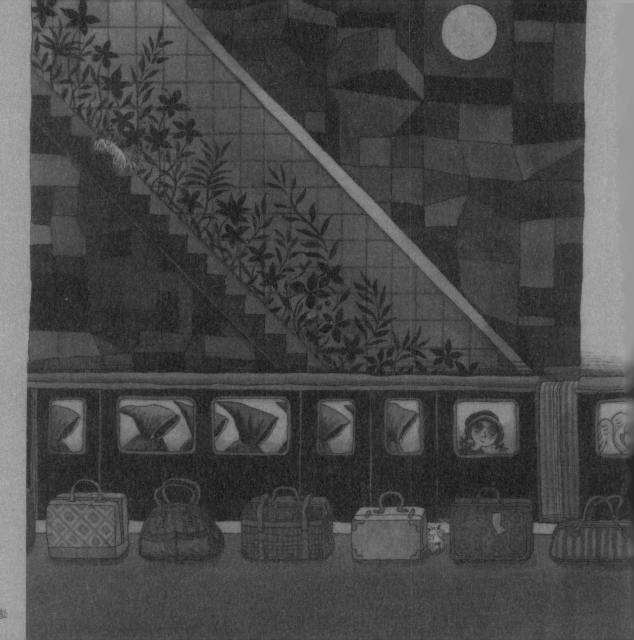

這一站是終點？還是另一個起點？

dream station

wonder way

fate square

hope street

chance cross

愛情有沒有可能因為下錯站而發生？

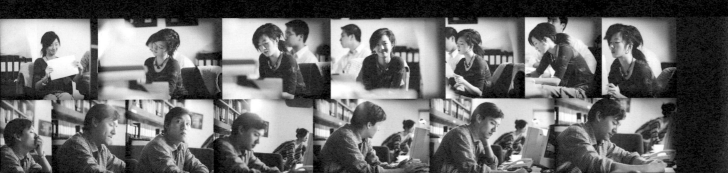

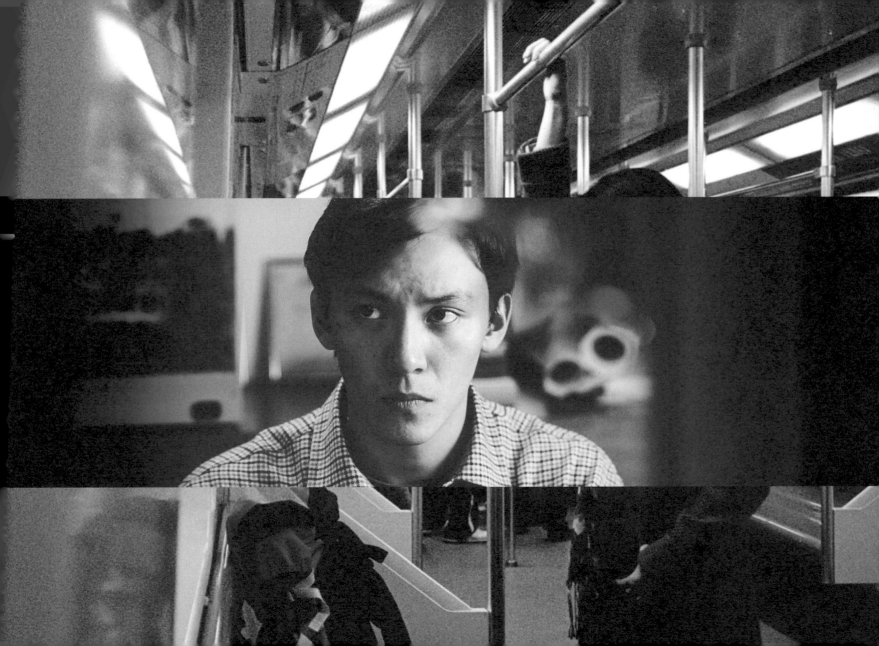

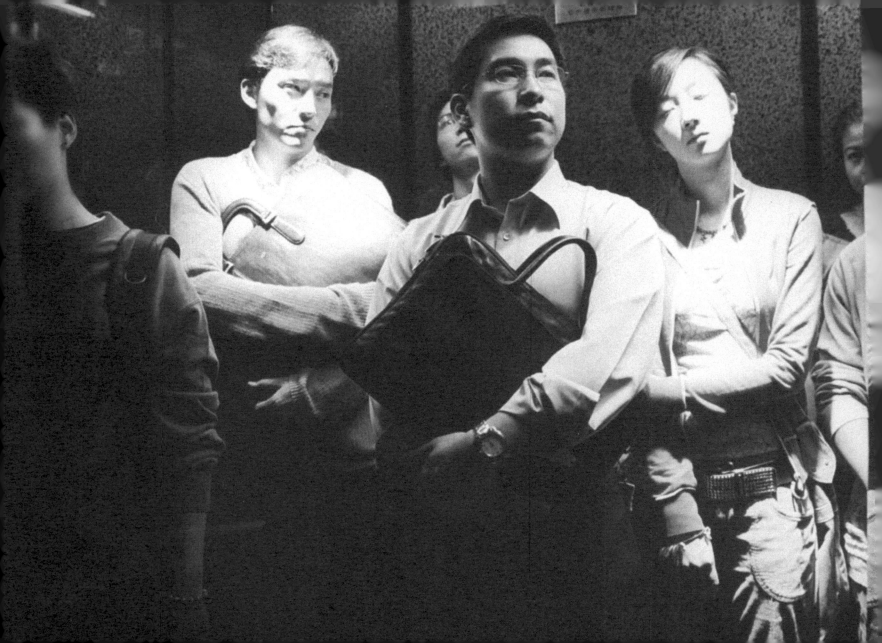

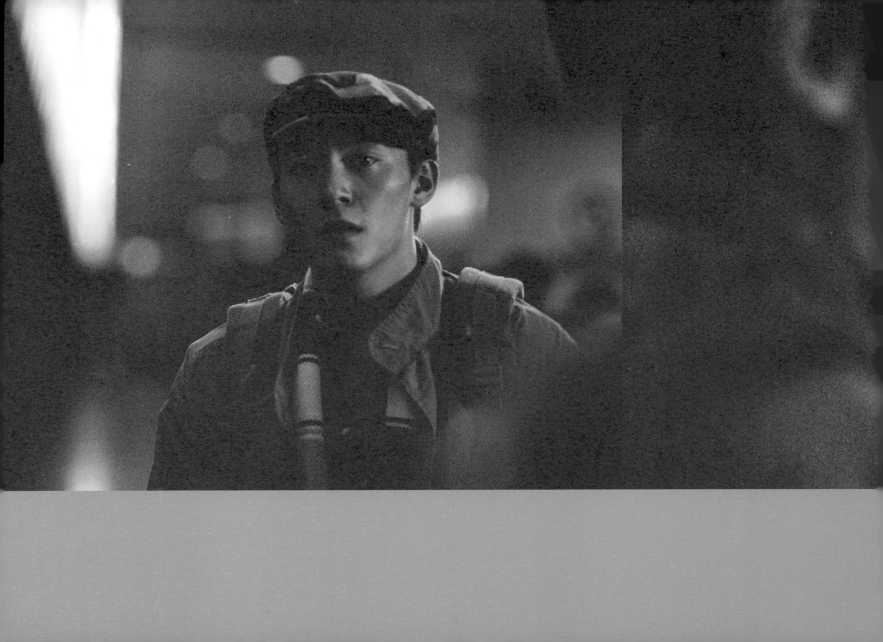

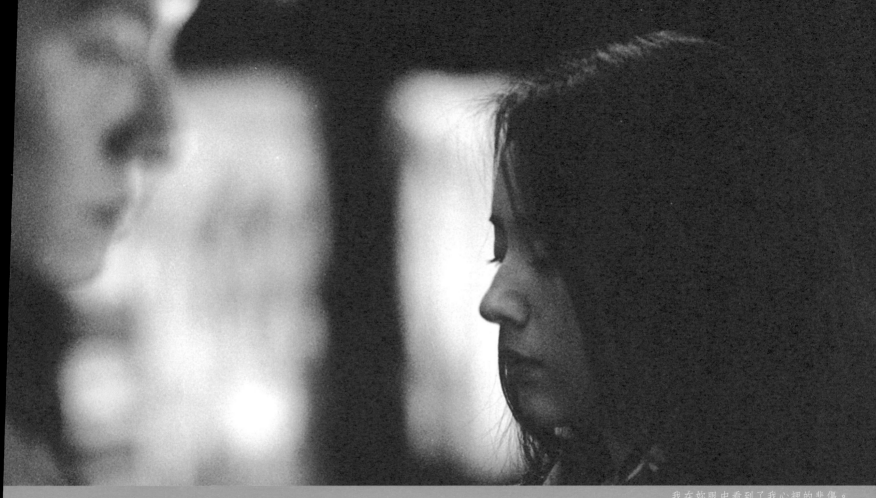

我 在 妳 眼 中 看 到 了 我 心 裡 的 悲 傷 。

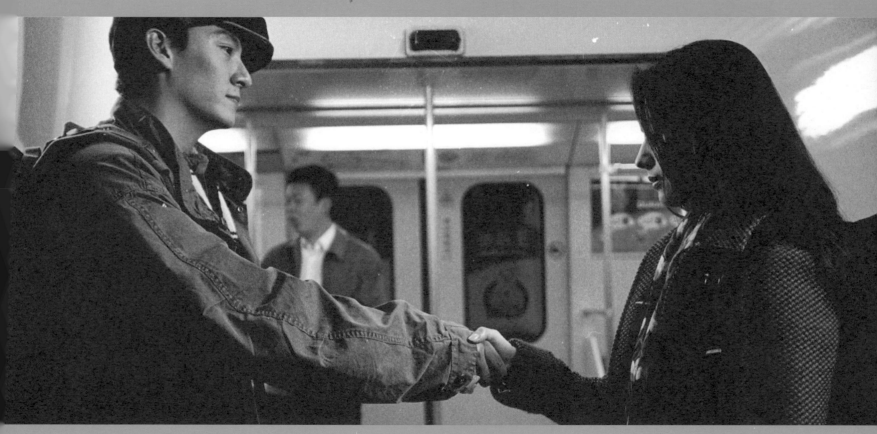

妳也是一個人嗎？

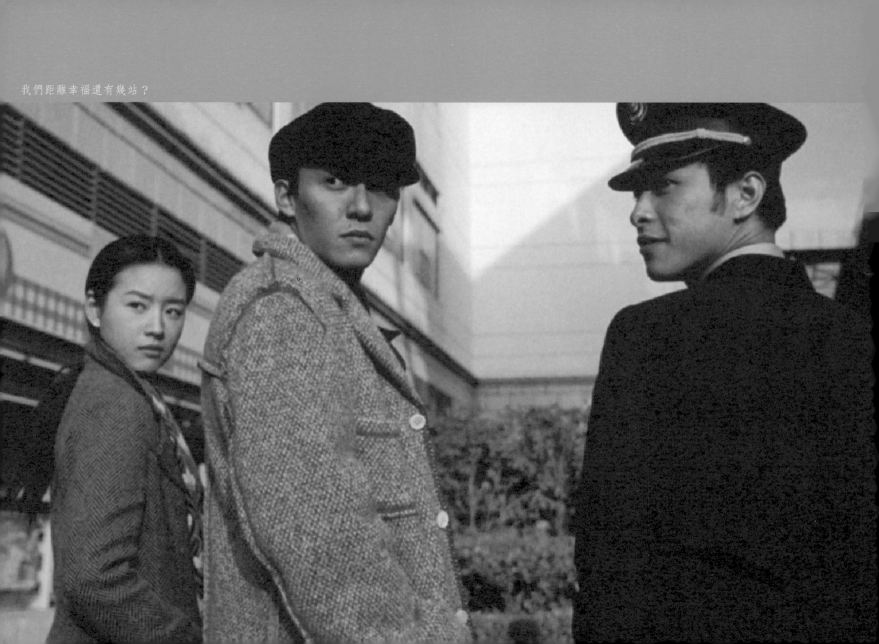

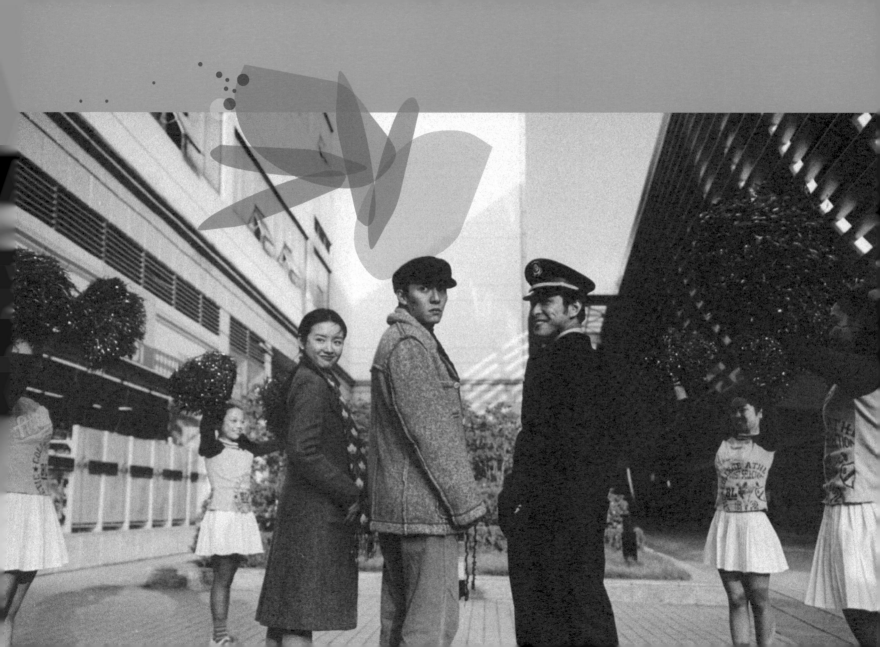

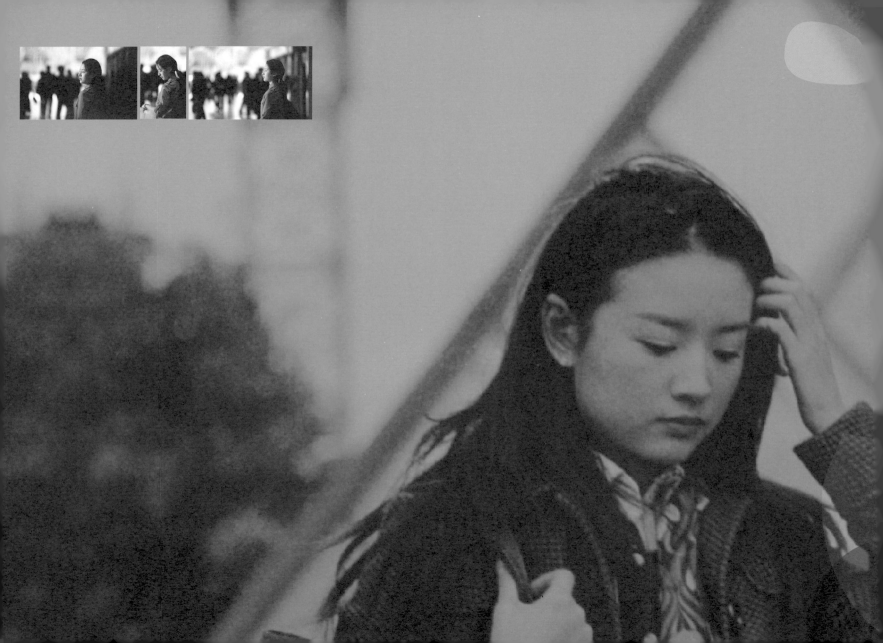

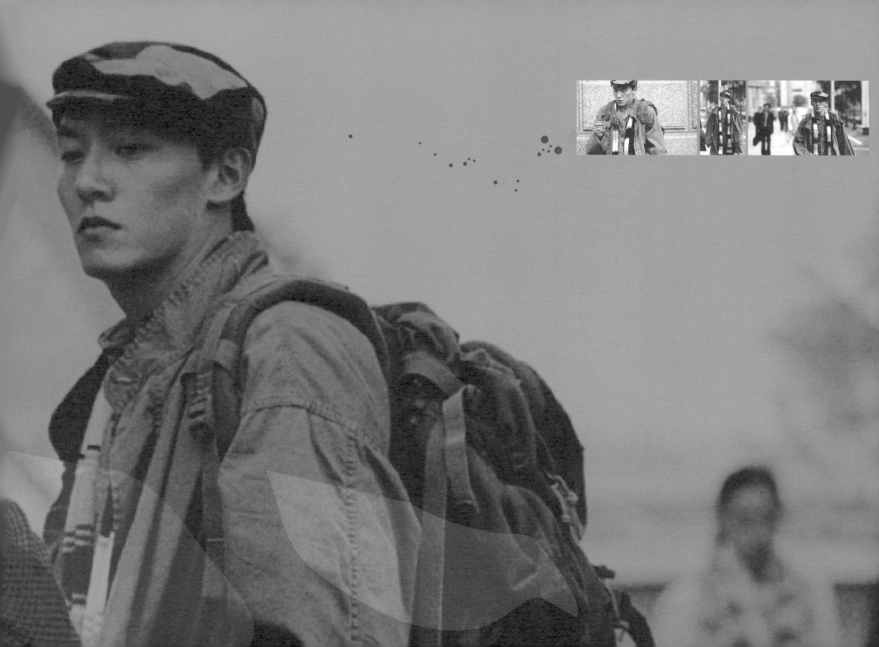

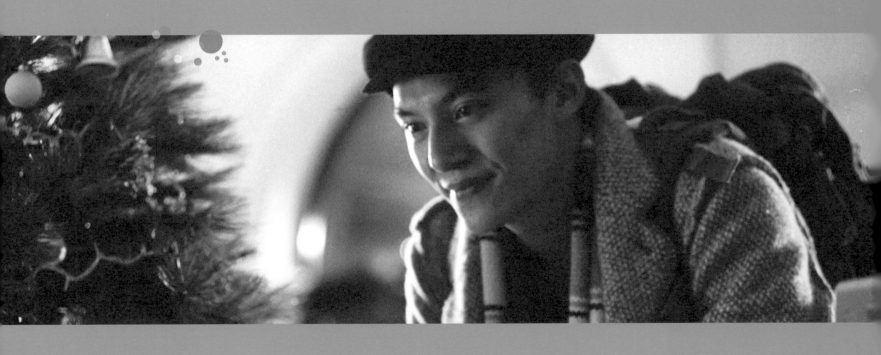

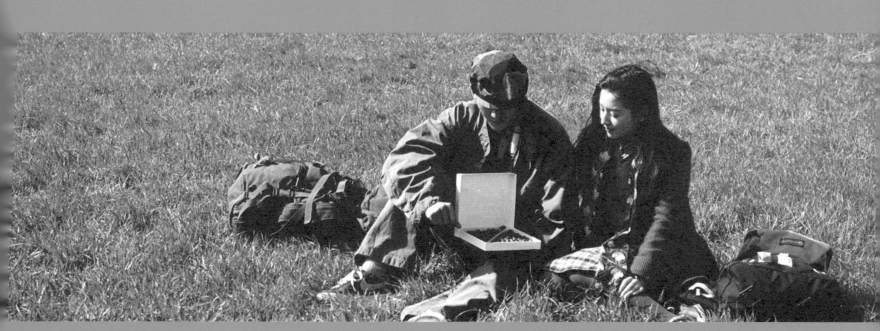

從來不知道，失去和獲得可以是同一件事……

妳在等的人，會是我嗎？

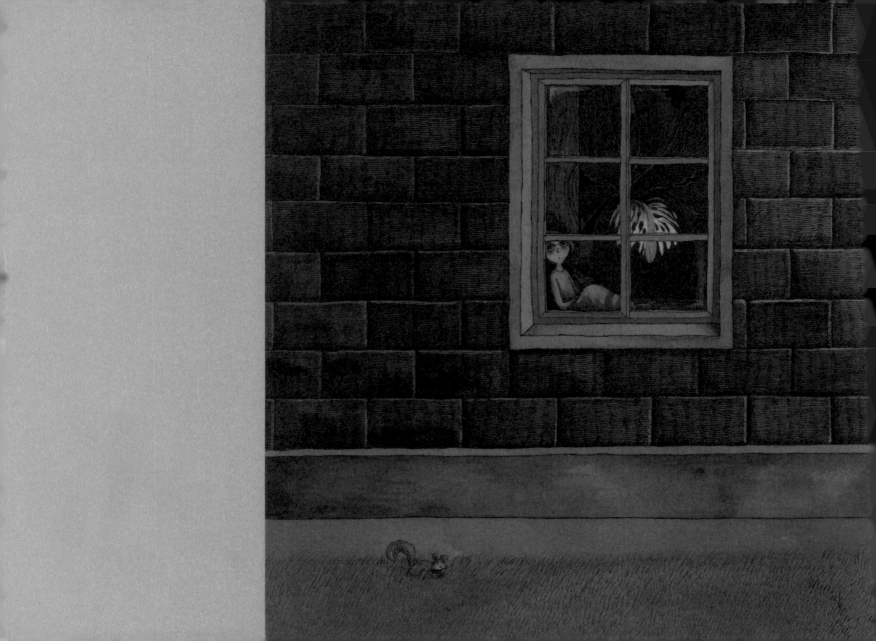

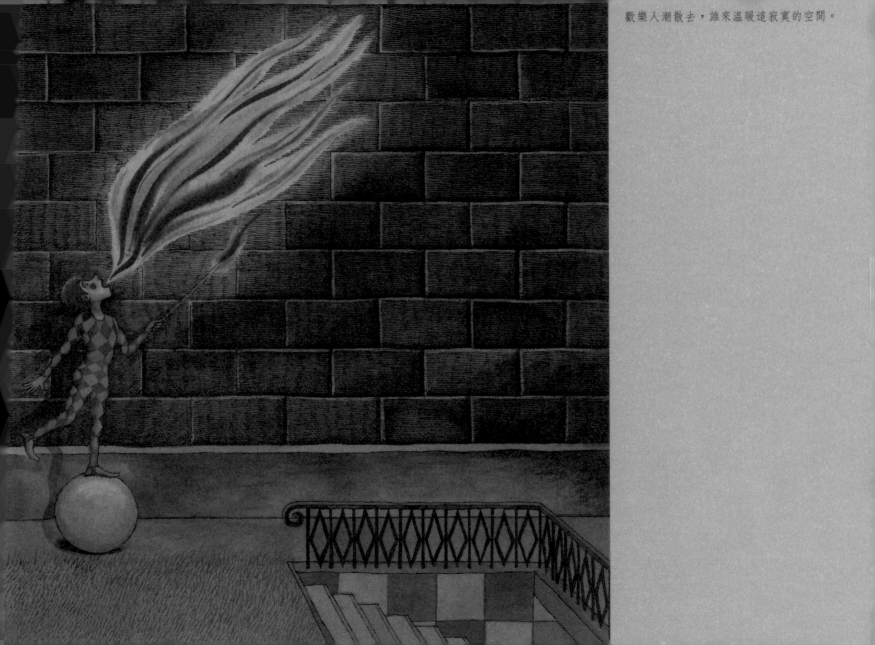

歡樂人潮散去，誰來溫暖這寂寞的空間。

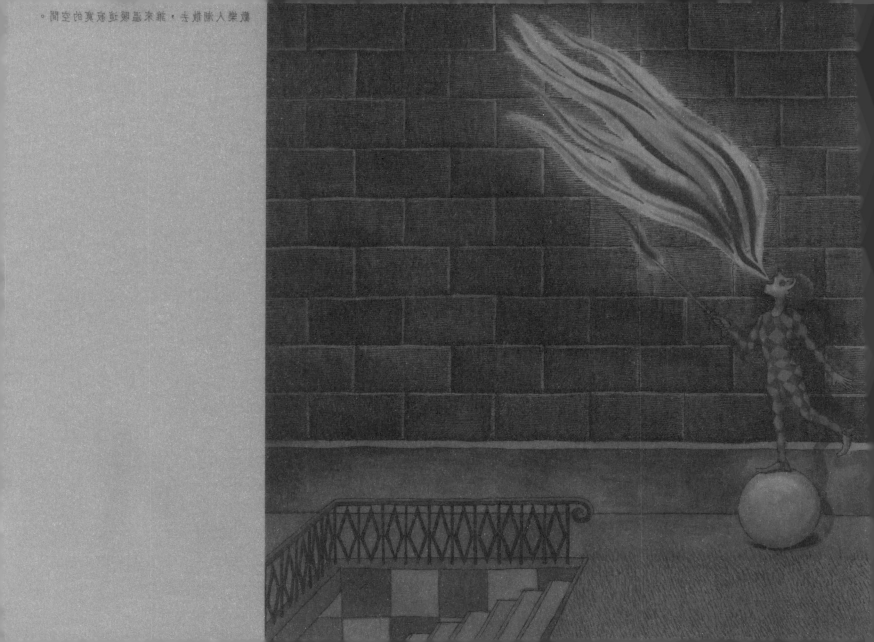

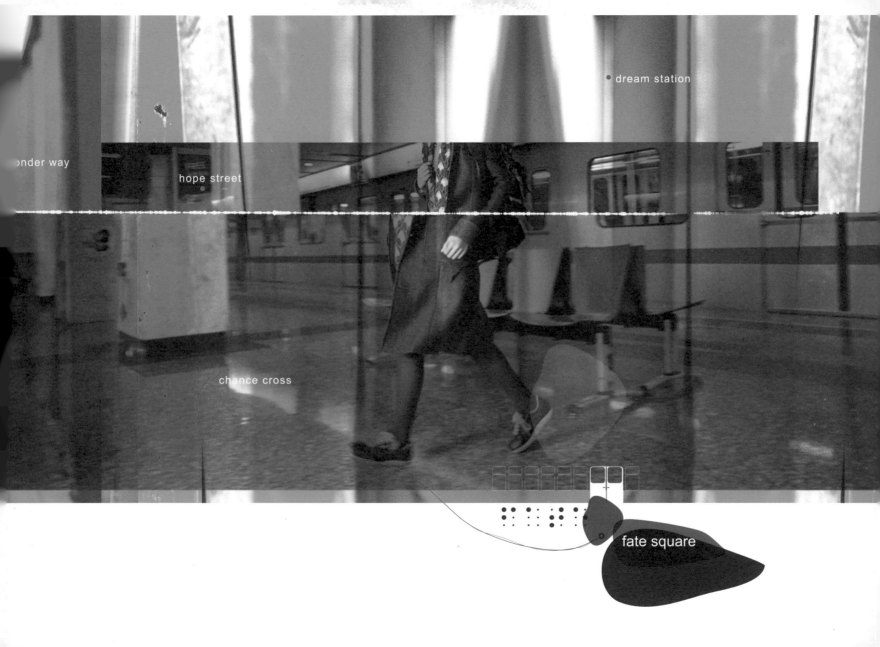

這一站，是終點還是起點？

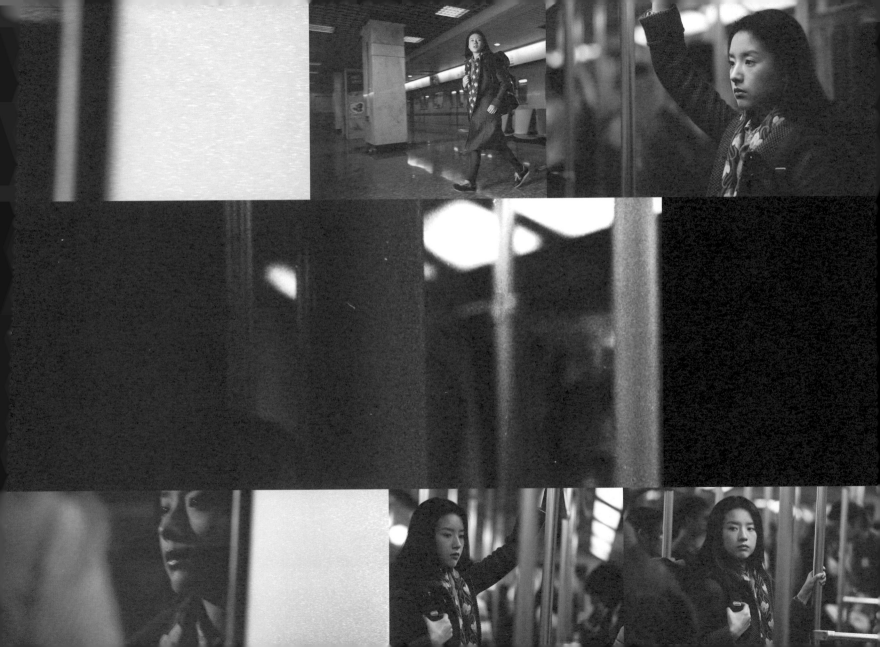

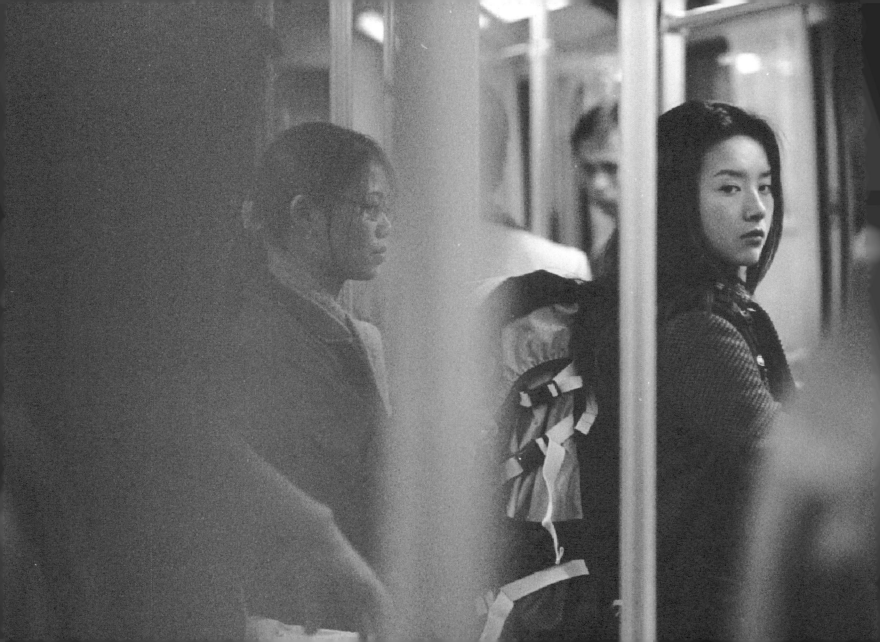

單戀的確發人深省。你沒有錯，我也沒有錯，那麼到底是誰的錯呢？

我常盼望地鐵車廂擠滿了人，可以讓我靠近他多一點兒。

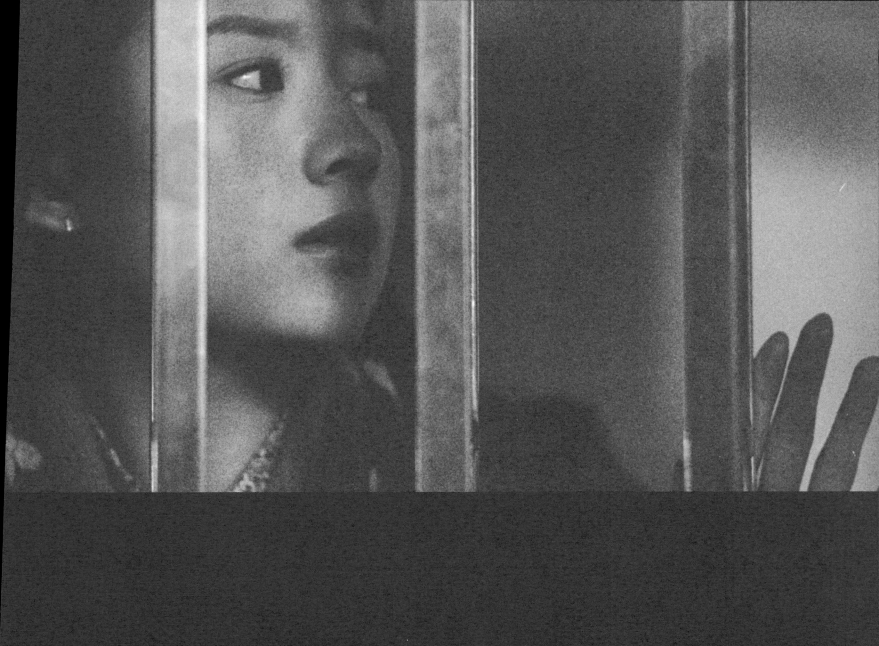

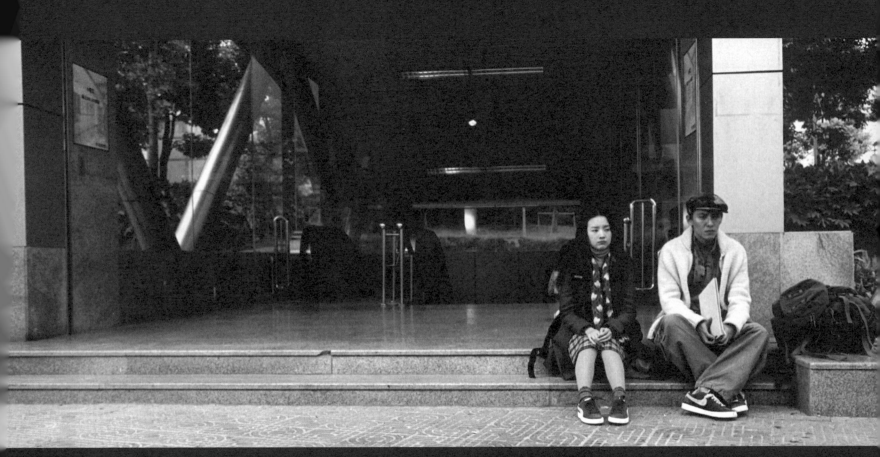

忘了問你，悲傷和遺忘之間的距離有多遠？

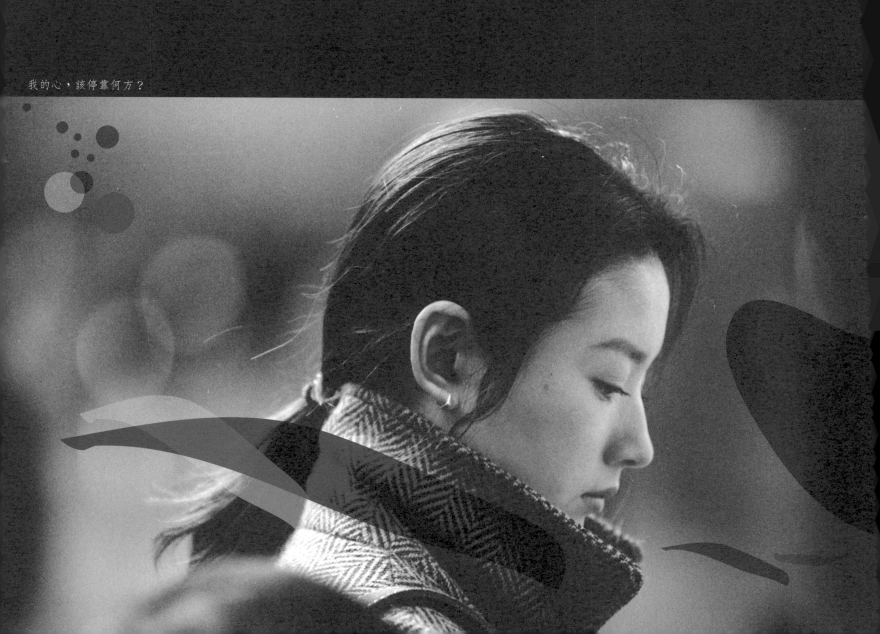

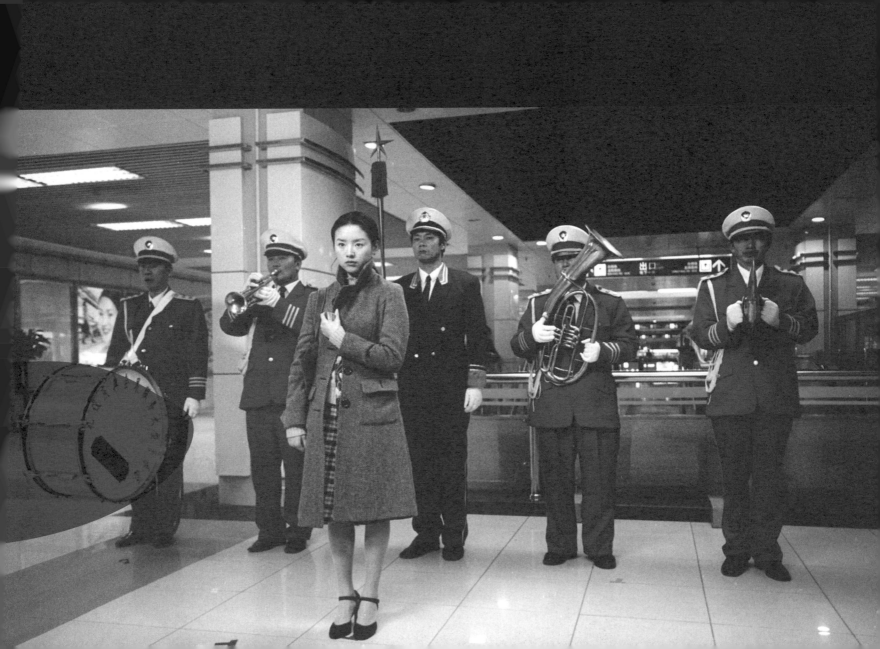

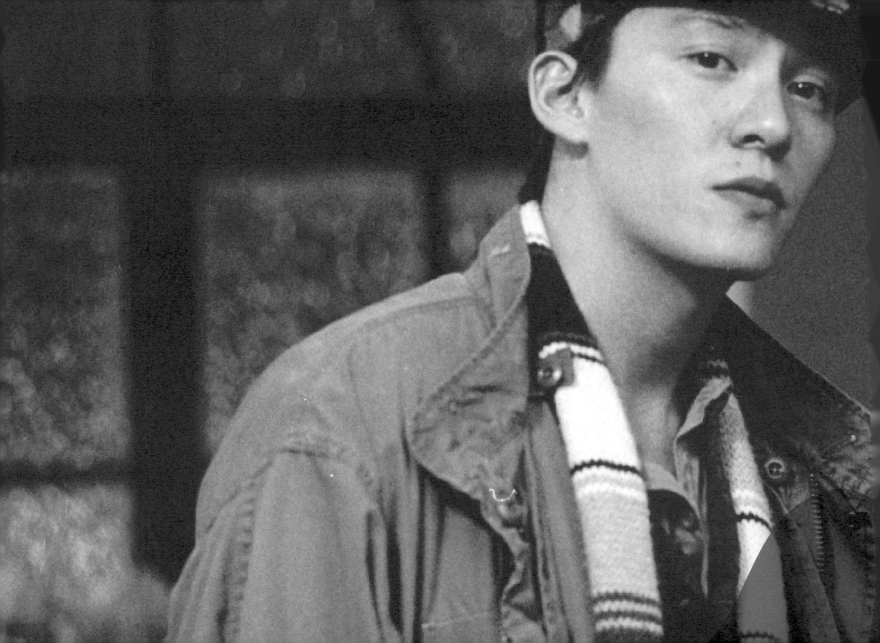

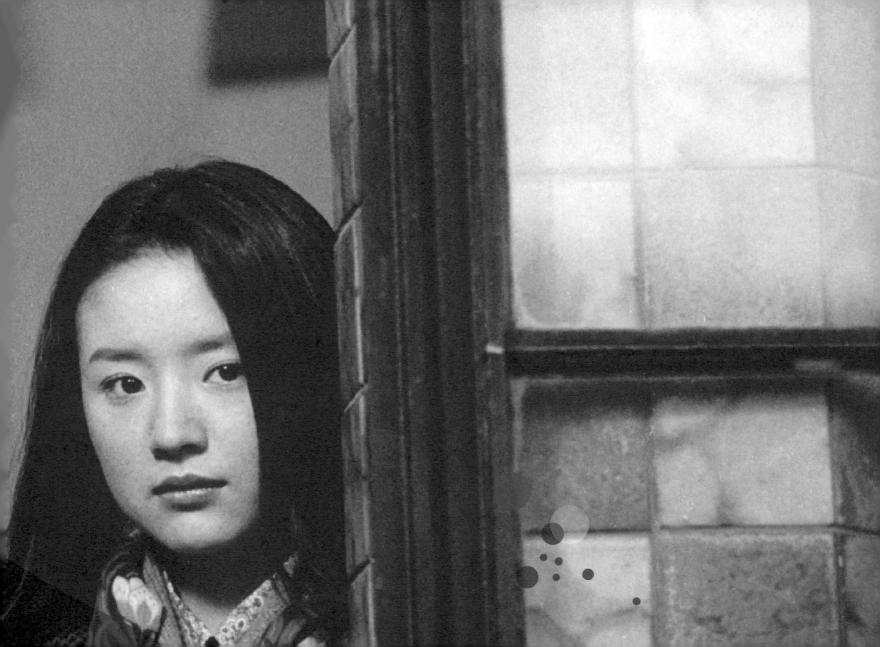

也許這是天使稍來的密語，隱藏著幸福。

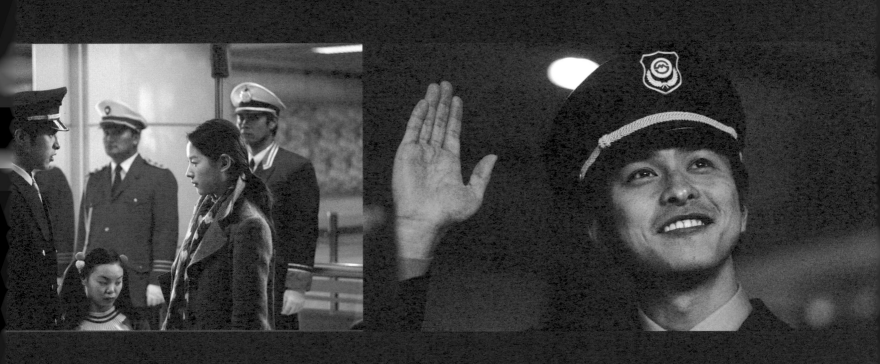

也許，我一直在等的人是你。

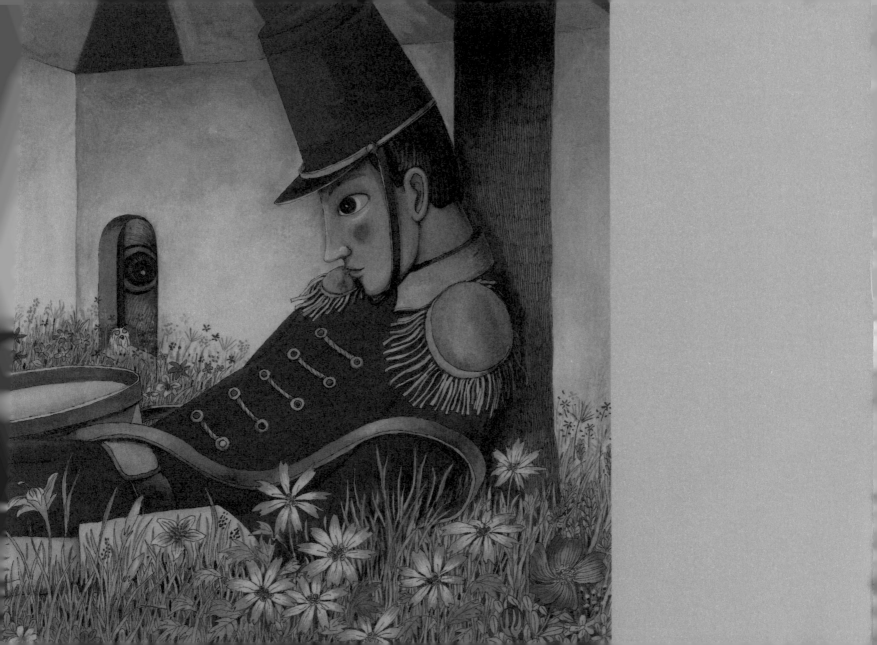

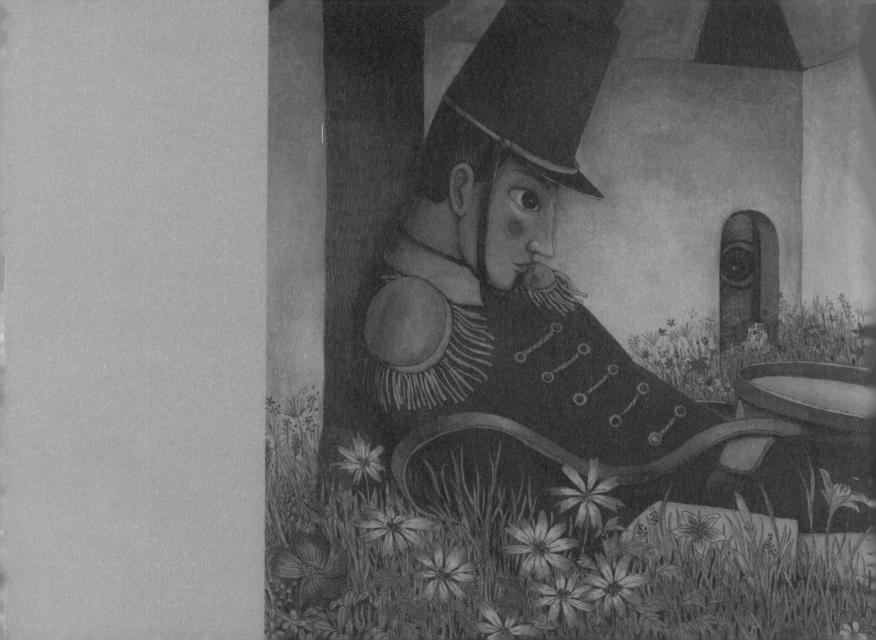

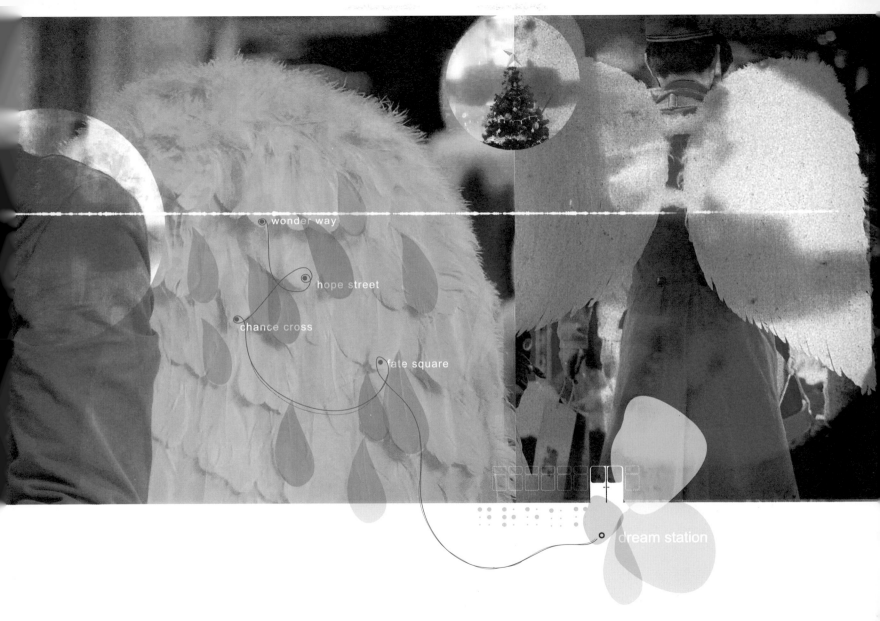

希望的出口，在每個人心裡。

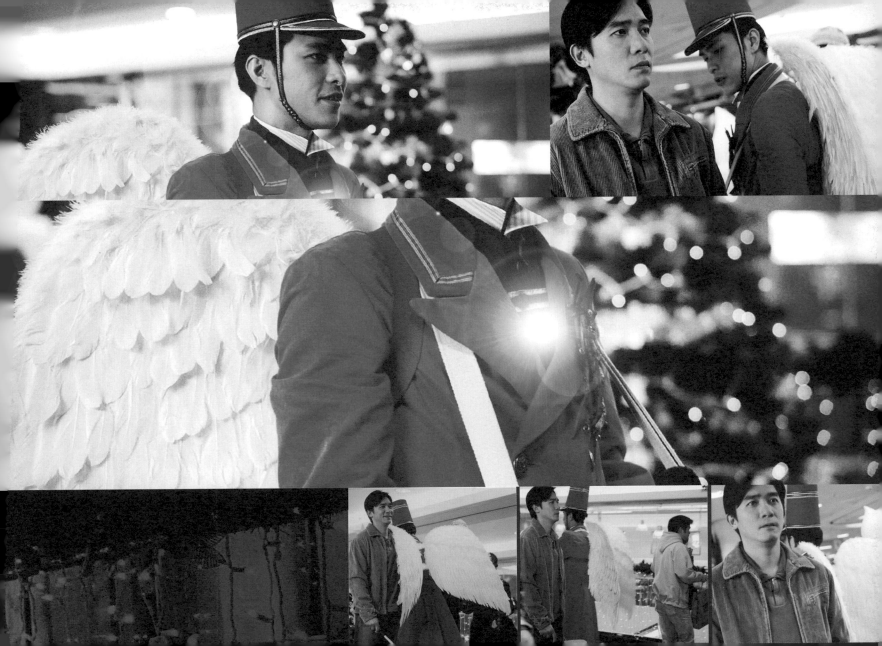

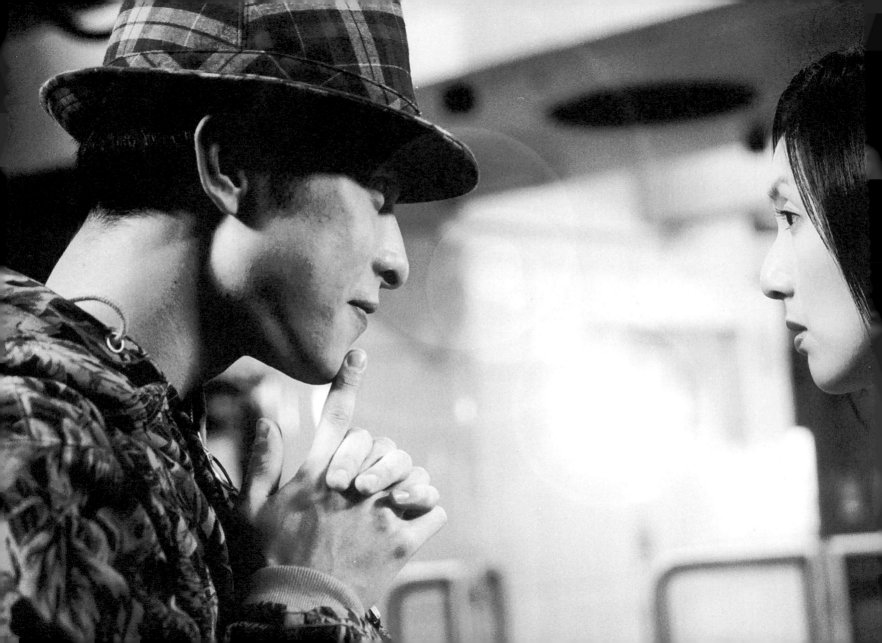

只有真正看見的人們知道，這一站的終點，其實是另一個世界的開始。

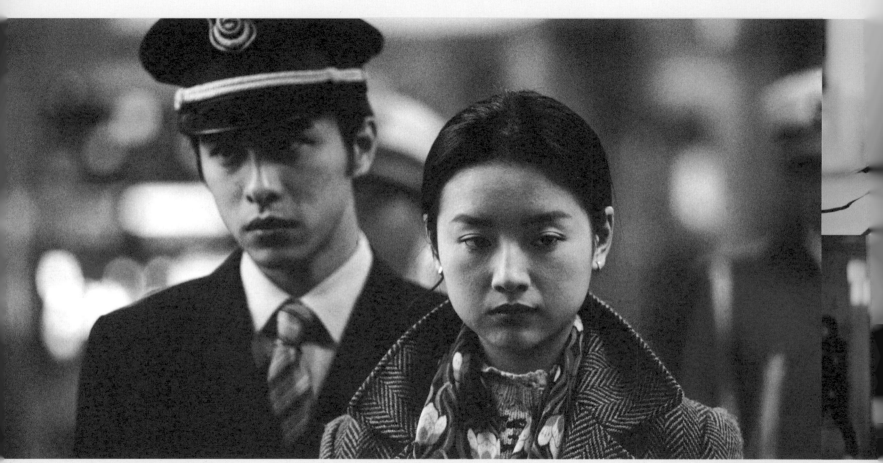

寂寞的人們無法辨認天使的面貌。

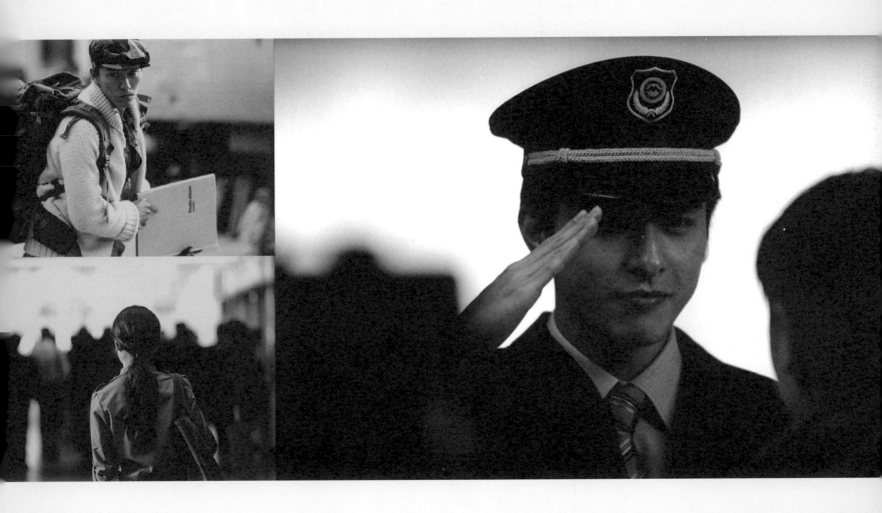

下一回，上車的時候，記得留一個位置給天使。

sound of colors in movie 劇 情 大 綱

香港

在《地下鐵》電影中,楊千嬅飾演的是一位天生失明的女子(海約),雖然看不見,卻總是用豐富的想像和樂觀的態度面對世界,在地下鐵和地面上自在穿梭。

梁朝偉飾演的旭明在劇中開設了一家婚姻介紹所,他天性幽默,總是一派輕鬆樂天。

兩人的互動因旭明的意外眼盲而有了改變,海約變成引導旭明的光亮,旭明才知原來最珍貴的一直在身邊⋯⋯

上海・台北

張震飾演一位上班族(鍾程),深深暗戀一個女孩卻沒有勇氣開口⋯⋯直到這個女孩嫁給了別人。他在感傷和失望之中來到上海散心,成天搭著地下鐵四處遊蕩。在命運的牽引下,他與董潔扮演的角色相遇,成就一段發生在上海地下鐵的奇緣。

董潔在片中飾演一個上海女孩(董玲),愛上了一個愛搭地鐵的男孩,但那個男孩拒絕了她的愛情,導致她有很長一段時間都在地下鐵裡失意徘徊⋯⋯直到遇見了同病相憐的鍾程⋯⋯才慢慢找回生命的喜悅和熱情。

在片中飾演天使的范植偉,則是穿梭在台灣、香港、上海地鐵裡的神秘人物。他可以是一個熱心的站長,也能化身發送禮物的玩具兵。在片中,天使具有穿針引線的功能,默默引導劇中人物的前進。此外,他的角色,也是幾米繪本裡無邊想像和如夢般意境的重要詮釋者。

無論看不到還是看得到,他們總是努力尋找著希望,深怕幸福就在身邊,卻被粗心錯過。

他們總是盼望,在車站來去匆匆的人群中,有一個人會在地下鐵的出口等她或他⋯⋯

監製　王家衛

對我來說，這部電影要抓住的是《地下鐵》的精神，而不是原封不動地把圖文轉換成影像。我希望這部電影能擁有原著的氛圍──小小的詩意，小小的夢境，小小的喜悅或者哀傷……這樣，觀眾從這部電影得到的，將不只是100分鐘的感官娛樂，還會是將來回想起來，不知不覺發出微笑的美好記憶。

這當中最大的困難就是如何把抽象變成具像，把想像變成影像。因為這本書在兩岸三地都很受到歡迎，要讓電影擁有書的精神並被文化品味有些差距的兩岸三地再一次認同和喜歡，就是最大的挑戰。不過，對我來說，這也是最有趣的事情和實驗。

建議讀者找個伴兒（男女朋友最好），拎帶著爆米花可樂進場，用心看。保證大家微笑出場，晚上睡覺做個好夢。

繪本原著　幾米

今年經歷SARS後不久，澤東電影公司的人來找我，說王導演想拍一部溫暖、光明、充滿希望的片子。一方面因為SARS，一方面因為自去年開始，電影市場就充斥著鬼片，他希望能拍一部撫慰人心的電影，他想要在城市中尋找一種光亮。

後來澤東寄給我馬導演過去曾拍過的一支片子。我記得我只看了其中一個鏡頭便說OK了。那是一個很緩慢的、很長的運鏡，演員傳遞的情緒張力非常強。我印象十分深刻，那很不同於以往香港電影給我的節奏輕快的感覺。因此，《地下鐵》的電影合作案很快就展開了。

在進行拍攝之前，有一天王導演約我，我便到了香港和王導演及幾位主要演員見面。他跟我說他的構想，我記得當時很為他的描述所感動。他說，已經很久沒有人注重卡片了，大家已漸漸遺忘那種在重要日子中寄給朋友家人一張卡片、一份祝福的溫暖感受。他想在戲裡藉由寄錯的卡片，製造美好的情緣，並且傳達一點懷舊的、浪漫的氣氛。

他還提到一個到不了的站──最後一站之後其實還有一站，但沒有人到得了。那是幸福的出口，最後所有主角都到了那個地方。

關於選角，其實我本來就是梁朝偉的影迷，從《悲情城市》開始，我就認為他是一個極具表演深度的演員，而他和王導演合作的《春光乍洩》和《花樣年華》，我也都非常喜歡。自己的作品能讓他擔綱演出，內心自然是很興奮的。

但剛開始，對於楊千嬅要飾演盲女這個部分，我有些擔心。因為一直以為她比較擅長喜感的演出，是否適合書中這個有點兒安靜、有點兒寂寞的角色，我不很確定。直到見到本人之後，我才發現一個好演員其實擁有很大的潛能；我原本就希望我的盲女是柔中帶剛的，是堅毅、開朗的，而楊千嬅似乎恰如其分地掌握了這種特質。因此對於楊千嬅版的盲女，我滿心期待。

我想，看這部片子，就好像聽到了聖誕鈴聲，看到天使在對我們微笑招手。

導演　馬偉豪

我覺得把幾米的書變成電影是非常困難的，就好像要把一張張圖畫和一種意境變成一個故事。觀眾不應該期待去電影院看跟繪本一樣的內容，我們要表現的，是幾米和地下鐵的精神——怎麼樣在不開心的時候走出來，讓自己的人生有了方向。

就好像鍾程和董玲，他們其實是很普通的人，就是我們身邊大部分的人，某種程度上也是沒什麼力量的人，就是很失落的人，他們只是期待一段愛情，希望離開他們的寂寞和孤獨。兩個寂寞的人不知道為何走在一起，但最後在對方身上找到自己，也開始真的離開孤獨。

拍這部片子的時候，偉仔真的很投入，光是劇本，他就找我討論很多次了。我沒想到像他這樣什麼劇本都能演的演員，還會去思考如何能讓劇本再更理想，主動提出他的想法。對這個故事真的很有幫助。

海約其實是一個看不見又看得見的女孩。為什麼這麼說？因為她的心裡很靈敏，很容易明白別人的感受。但是，對千嬅來說很有趣，因為她這一次真的要很集中，她的眼睛要沒有焦聚，還有呢，不是一個傻笑的人。我覺得這是一個很好的挑戰。

張震很不錯，戲裡他飾演的是一位廣告人，但事實上電影中對他的工作並沒有太多著墨。但他很認真，他去找了幾個作廣告的朋友，自己做了一些調查，問他們的生活是怎麼樣的，有什麼想法……這些東西可以幫助他的演出。

董潔簡直就是那種嚴守紀律的演員。在現場你可能完全不覺得她在那兒，因為她一句話也不說，但是一旦在鏡頭面前，開鏡的時候，她就會把剛才蘊釀好的感情和情緒，以及她記熟的對白，很準確地讓我們看到。

千嬅有一場戲我印象很深刻。她爸爸很喜歡彈吉他，有一次不小心把吉他的撥子掉到共鳴箱裡了，結果她很有耐心地用自己的方式把它拿出來。因為她看不見，不可能用筷子挾或用吸塵器吸，她要慢慢地轉動吉他，慢慢地把它拍出來。為什麼有這場戲呢，因為我始終記得，跟幾米聊天的時候，他覺得「走出黑暗」是《地下鐵》的主題，是最重要的精神。因此有一天我腦中浮現千嬅如何把撥子拿出來這一場戲，正好同時偉仔演的角色遇到了一些困難，他需要走出這個困難……這樣的處理很適切地傳達了我們要表達的東西。我自己很喜歡這段戲，它是《地下鐵》應該要說的東西。

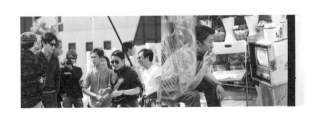

美術顧問　余家安

《地下鐵》原著的想像空間較大，讀者當時看書的心情會影響他詮釋繪本的內容。電影《地下鐵》則由監製和導演創造出故事骨幹和重心人物，那是一個世界不同面貌的詮釋……還加上了許多商業元素。因此，和原著的浪漫世界便產生了一些脫離。

拍這部片子最困難的是籌備時間十分短促──得在很短的時間為眾多演員做好造型，拍攝地點橫跨中港台，也使得籌備的難度提高許多。

但有趣的是，我們將原著的視覺世界搬到大銀幕，利用電腦特效營造出拋橘子、玩具火車等場景……。此外，很少嘗試喜劇的梁朝偉首次用喜劇的表演方式演出失明者；監製王家衛也很少製作喜劇類型的電影……相信這樣多的「第一次」，一定會擦出精彩的火花！

我希望喜歡原著的讀者，不要主觀地用繪本的角度來評斷電影；因為，原著比較抽象，電影比較寫實──兩者是截然不同的媒體。電影反而可以看到書裡延伸的日常生活人際關係世界。其中我最滿意楊千嬅的造型，因為我們通常都認定盲人的世界就是單調沉悶，欠缺色彩，但既然這是一部浪漫喜劇，也改編自色彩豐富的繪本，所以我將千嬅的造型和世界增加了強烈的顏色。這個結果讓我和千嬅都相當滿意！

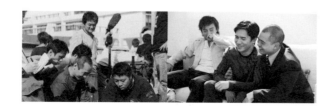
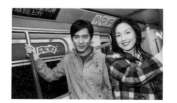

梁 朝 偉

半年前，我正好又面臨了一些生命階段的困惑和疑問。扮演各種角色這麼久，我的下一個人生角色會是什麼？當了明星這麼久，我不當明星還能做什麼？我喜歡聚光燈和掌聲，但除此之外，我還要什麼……？每天讀完劇本後，我常常在家裡對著窗外發一整天呆，有時候忘了吃飯，有時候忘了出門。

直到王家衛丟了《地下鐵》這本書給我……書裡的圖畫和文字好像親切的手，輕輕地撫摸著我、安慰著我……這本書陪我度過了那段胡思亂想的日子。

後來得知這本書要被澤東改編成電影，我更感到開心，還拿著書和導演馬偉豪討論了很久，這是我第一次介入劇本和電影企畫的整體方向。

我飾演的角色擁有和原著一致的精神，愛作夢，有勇氣，對下一分鐘充滿了希望。我現在的狀態，剛好能讓我自己更貼近戲裡的這個角色。

我想，我不會「詮釋」這部電影或這本書，我只會讓我自己「生活」在其中，繼續問問題……繼續找答案。

拍攝《地下鐵》最困難的地方其實就是最有趣的地方。我該如何用一種輕鬆的步調，演出戲裡其實有點嚴肅的角色？因為戲裡的我後來因為一些原因盲了，一個人面對這樣的困境，會有什麼樣的反應？一個人突然發生這種驟變，會有什麼心情？在揣摩這個角色時，我曾試著用布把眼睛矇起來，這樣吃飯、上廁所、聽電視、穿衣服、洗澡，半夜偷偷去便利商店買東西（有一次還試想試著這樣坐MRT呢）……這和我之前扮演的小生啦俠客啦刺客啦黑道份子啦警察啦記者啦……非常不同，真是很不一樣的經驗。也是非常有趣的經驗。

當我漸漸適應了黑暗，並不再害怕跌倒時，就表示我已經完全融入了角色。我非常滿意我這樣的入戲方式，希望觀眾不管是因為什麼原因看這部電影，都能在笑聲和（哭聲？？）之餘，得到和我之前看這本書時一樣的鼓勵。

這部電影就像微風，會搔搔胳肢窩，也會拍拍你的臉。

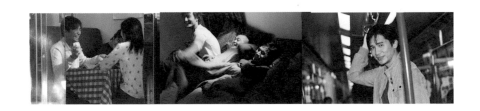

楊千嬅

坦白說，我一直是幾米迷，我之前的專輯裡還有一首和幾米有關的歌呢。我很喜歡幾米書裡淡淡的感覺，一切都是淡淡的⋯⋯愛情啦，友情啦，傷心啦，快樂啦，重逢啦，分手啦⋯⋯。幾個月前在接演這部電影前，我還曾來台灣看幾米的地下鐵舞台劇呢。

我向來不喜歡結局太明顯的故事，《地下鐵》繪本雖然沒有很清楚的故事，但是意境卻非常開放。對於《地下鐵》電影的演出，因為我飾演的是書裡的主角盲女，所以我先得讓自己成為一個失去視力的人。但她是樂觀的，快樂的，很喜歡幻想，也很喜歡幫助人。

不過，對我來說，要我這個沒近視的人演一個盲女，其實也是最困難的地方。我曾和TONY約好，各自過一段看不見的日子，來體驗盲的感覺。剛開始真的很痛苦，走路不但跌跌撞撞的，還會有一種莫名的害怕。但漸漸的我就開始習慣了，甚至可以感受到黑暗帶給我的平靜⋯⋯這真是很特別的發現。我們都有一種很深的感覺，看不見之後其實我們想的東西、看的東西，比明眼人更加深入、更加通透。

我自己想像中的盲女，應該是一個經常仰望天空的女孩，因為抬頭就可以有很多的空間⋯⋯其實眼盲也是一種幸福，因為她可以主宰自己的視野，不想見到的事物，本來就看不到，想見到的，只要有想像力，什麼都可以看得到。

這部電影其實非常充滿幾米原著的精神，有些地方很抒情，有些很無奈，有些又很浪漫，有愛情的感覺⋯⋯所以我想用一種比較輕鬆的角度演這部電影，不需要太用力，應該說，用比較自然的方式演出，這樣，才符合幾米的感覺。

和TONY演對手戲也是非常有趣的，他真的很棒，可以帶著我一起入戲，何況戲中我們後來還談了小戀愛⋯⋯哈哈哈⋯⋯還有一件事也很不錯，那就是戲裡的楊千嬅有超能力喔，在戲裡只要她有什麼幻想，導演就得熬夜努力和工作人員用電腦合成出來。哈，這真的太酷了⋯⋯

希望大家來看我們的精彩表演，開開心心的進來電影院看。（別看DVD啦⋯⋯）

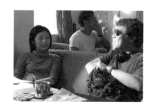
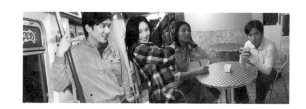

張 震

我想鍾程和董玲這兩個角色,都能泛指城市中對自己迷失、對感情迷失,對很多東西都不知道怎麼辦的人。

其實拍《地下鐵》的時候我是很興奮的,因為很難得有機會去到月台以外的地方。在電影裡,我們要去找第46站,上海的地下鐵事實上只有45個站,第46站代表的是一個沒有人知道的地方⋯⋯

我自己覺得天使是很美好的。不一定是很抽象的,可以是很實在的東西,可能是一個人,也可能是一件事。我雖然沒有信仰,但我覺得很多事是命中註定的,感情是這樣,親情也是這樣,每個人都有每個人的「課程」。

雖然很小的時候就開始演戲,但我一直沒有把演戲當成是工作,只覺得是一件很好玩的事。直到這幾年開始我才覺得它是我的工作的時候,我對它的看法就完全不一樣。而且我以前很討厭演戲,因為我爸爸是演員,我永遠都不懂我爸爸在幹嘛,在做什麼工作,常常都碰不到他。很奇怪吧,但我現在也在演戲——也許一切都是天使的安排⋯⋯

董 潔

有的時候,我覺得最害怕最害怕的是寂寞,因為開心或不開心都能跟人分享,寂寞卻只有一個人。

我想,我喜歡地鐵,有時候我會非常喜歡聽它到站和出發的那種聲音。那種感受是一種⋯⋯來了又走了,來了又走了——好像人與人之間的關係,有新朋友又有舊朋友,身邊的人一直在換,你會接觸很多不同的東西。所以,我想,地鐵也許是一種心情,而且也許是一種輪迴。

范 植 偉

我在電影裡是扮演一個樂於助人的天使,他的工作就是每天要做一件幫助別人的事。
這個個性我喜歡,我也喜歡這個角色可以在戲裡扮演那麼多不一樣的身份。我覺得很有趣。
我想很多人都會希望這個世界上有天使的存在,包括我自己。

幕 後 製 作 群

春光映畫
上海電影集團公司
上海上影數碼傳播股份有限公司
聯合出品
BLOCK 2 PICTURES
Shanghai Film Group Corporation
Shanghai SFS Digital Media Co., Ltd.
Present

中國電影合作製作公司協助拍攝
With the Assistance of
China Film Co-Production Corporation

澤東電影有限公司製作
A JET TONE FILMS
PRODUCTION

出品人
陳 以 新
任 仲 倫
朱 永 德
Executive
Chan Ye Cheng
Producers Ren Zhonglun
Zhu Yongde

監製
王 家 衛
彭 綺 華
Produced by
Wong Kar Wai
Jacky Pang Yee Wah

聯合監製
卓　伍
楊　誠
Co-produced by
Zhuo Wu
Yang Cheng

策劃　　鄭保瑞　傅文霞　李曉軍
製片經理　陳惠中　朱斌
製片　　林淑賢　王震球
Associate Producers Cheang Pou Soi Fu Wenxia Li Xiaojun
Production Managers Alice Chan Wai Chung Zhu Bin
Assistant Production Managers　Debbie Lam Suk Yin
Louis Wong Chun Kau

攝影指導　高照林
Cinematography Ko Chiu Lam
剪接　林安兒
Editor Angie Lam
原創音樂　羅堅
Original Music by Lincoln Lo Jien
數碼視覺效果製作
千變兒(數碼視覺)有限公司
Digital Effects produced by
Chibi (Digital Vision) Co., Ltd.
美術顧問　余家安
Production Designer Bruce Yu Ka On
美術指導　陳錦河
Art Director Raymond Chan Kam Ho
服裝指導　黃嘉寶
Costume Designer Stephanie Wong

領銜主演
梁 朝 偉
楊 千 嬅
Starring:
Tony Leung Chiu Wai
Miriam Yeung Chi Wah

領銜主演
張 震
董 潔
Starring:
Chang Chen
Dong Jie

特別演出
范 植 偉
桂 綸 鎂
Special Appearances:
Fan Chih Wei
Guey Lun Mei

主演
萬 民 輝
林 雪
方 力 申
徐 天 佑
Also starring:
Eric Kot Lam Suet
Alex Fong Chui Tien You

原著繪本
幾米
Based on
the comic book
"Sound of Colors" by Jimmy

編劇
馬 偉 豪
張 珮 華
陳 詠 燊
王 雅 萌
Screenplay
Joe Ma
Joyce Cheung Pui Wah
Sunny Chan Wing San
Wang Yameng

導演
馬 偉 豪
Directed by Joe Ma

地下鐵
Sound of Colors

BLK2 PICTURES
Movie Visual Copyright © 2003 Block J Pictures Inc. All rights reserved.

WARNER BROS. PICTURES
©2003 Warner Bros. Ent. All Rights Reserved

星色 國際股份有限公司
Jimmy S.P.A.Co.,Ltd.
Original drawings excepted from Sound of Colors are courtesy of
and © Jimmy Liao. All rights reserved.

誠品書店
www.eslitebooks.com

catch 69　地下鐵電影珍藏紀事
美術設計：李孟融
責任編輯：李惠貞
法律顧問：全理法律事務所董安丹律師
出版者：大塊文化出版股份有限公司
台北市105南京東路四段25號11樓
www.locuspublishing.com

讀者服務專線：0800-006689
TEL：（02）87123898
FAX：（02）87123897
郵撥帳號：18955675
戶名：大塊文化出版股份有限公司

總經銷　大和書報圖書股份有限公司
地址：台北縣三重市大智路139號
TEL：（02）29818089（代表號）
FAX：（02）29883028 29813049
製版：瑞豐電腦製版
初版一刷：2003年12月

定價：新台幣300元
Printed in Taiwan

我们何其幸运

无法确知

自己生活在什么样的世界。

we're extremely fortunate not to know precisely

the kind of world we live in.

— W. Szymborska 辛波丝卡

《we're extremely fortunate 我们何其幸运》

我們何其幸運

無法確知

自己生活在什麼樣的世界。

we're extremely fortunate not to know precisely

the kind of world we live in.

— W.Szymborska 辛波絲卡 —

《we're extremely fortunate 我們何其幸運》